2023
宜蘭美術獎
YILAN ART AWARDS

縣長序

宜蘭以豐沛的文化底蘊而聞名，不僅在藝術領域培養出眾多才華橫溢的人才，更凝聚出「文化立縣」之核心價值。姿妙上任以來致力於藝術與文化之推廣及傳承，希望藉由文化藝術之推廣及創作，散播藝術的真善美，療癒撫慰我們的心靈。

「宜蘭美術獎」，吸引各界藝術專才參與競技，已成為國內美術界重要的競賽平臺。自去年再設立「宜蘭意象獎」，鼓勵以宜蘭元素為創作基底，發散蘭陽風情，希望與藝術家們一同持續關懷宜蘭這片沃土，不僅是深情回望宜蘭，也為宜蘭的藝術風景增添豐富多元的色彩。

藝術創作形式隨著科技的進步日趨多元，宜蘭美術獎徵件類別與時俱進，表現不凡。新媒體藝術作品連二屆獲得「宜蘭意象獎」，去年《蘭陽溪的捕鰻人》以短片記錄蘭陽溪河口捕鰻人與海搏鬥的場景。今年《耕作一塊可以賣的地》，為影像裝置作品，以藝術創作關心宜蘭，呈現藝術的多元面貌及兼容並蓄，同時獲得「宜蘭獎」及「宜蘭意象獎」的最大榮耀，實在難能可貴。

姿妙要特別感謝所有在宜蘭這片藝術沃土耕耘的園丁們，因為有您們的努力，蘭陽風情才變得更加的豐富多彩。未來「宜蘭美術獎」，期待有更多藝術家們，共同來支持、參與，為宜蘭留下珍貴的作品，讓蘭陽平原的藝術永續傳承，我們一起來為宜蘭拚出好文化、好藝術。

宜蘭縣縣長　林姿妙

　　文化在宜蘭縣是重要的基石，科技的進步可以改善生活，而藝術的發展可以豐富人們的心靈。文化局一直秉持「傳承、創新、多元、包容」的政策，不斷地推動藝術發展，致力創造一個共融的藝術環境。宜蘭美術獎是展現宜蘭美麗和多元藝術的重要平台，透過這個競技平臺，激勵藝術家在不同的媒材中創作，展示各自的獨特才華，透過作品表達情感及對生命之歌詠、對土地的熱愛和生活的體驗，造就了宜蘭縣豐沛的文化底蘊，成為友善、美麗、宜居之城市。

　　宜蘭美術獎自 1984 年起，為讓藝術家們盡情揮灑其藝術種子，蓄積創作的能量，隨著創作技法之變化，宜蘭美術獎的內容也不斷地演進，在徵件類別及投件方式上，與時俱進的調整，提供更便捷友善服務。

　　今年的評審結果，宜蘭獎和宜蘭意象獎都由在地藝術家游婷雯獲得，她以新媒體影像的表現手法，表達對宜蘭土地的關懷及面臨的議題。另有其他優秀的獲獎作品，展示藝術家對世界和自己的理解，透過藝術的形式來表達出來，這些獲獎作品將在羅東文化工場天空藝廊展出，讓社會大眾欣賞和分享藝術之美，並為藝術家提供展示技藝的重要平台。

宜蘭縣政府文化局局長　黃偉書

評審感言

看見宜蘭中的臺灣

　　青山碧海近在咫尺，多樣文化天地共生，如果你想了解臺灣，或許可以先認識濃縮豐富地理、自然生態與族群於一身的宜蘭。從古至今宜蘭藝文風氣不輟，無數詩文書畫詠嘆宜蘭風情與歷史。礁溪鄉出身的書畫家周澄在尚就讀師範大學美術系的 1965 年題作〈西隄晚眺〉。詩中如此吟誦宜蘭河之美：「夕陽初下舊蘭城，十里溪流似鑑清；古渡栖鴉看有色，暮林歸鳥聽無聲。綠楊橋上憑欄望，芳草隄邊曳仗行；好是西峰霞燦後，風光一幅畫圖橫。」（《宜蘭文獻》2 卷 1 期〈宜蘭風景詩選〉）詩文引導觀者遠眺溪流灌溉的古都，經過豎耳聽、隄邊行等探索刺激後展開一幅全景圖（panorama）視野，由文字走入繪畫想像的同時，也從自然走進了心象。宜蘭的文化裡包含由風土中誕生的藝術，宜蘭的藝術亦具有回應多元文化的跨界能量。發足 39 年的「宜蘭美術獎」就是在這樣的土地上展開的藝術盛會。

　　「宜蘭美術獎」可溯源 1984 年於甫啟用的宜蘭縣立文化中心舉辦的「宜蘭縣美展」，當時展出了國畫、書法、水彩、油畫、美工設計、版畫、雕塑及攝影等類別。後續適應藝術創作方法與美術展覽型態的創新變革，經歷「宜蘭縣美術家聯展」、「宜蘭縣龜山印象特展」、「蘭陽美展」、「宜蘭美展」等階段，實施過邀請展、縣籍人士藝術競賽等不同辦法，於 2015 年轉型為全國公開徵件的「宜蘭獎」。

　　2022 年，宜蘭縣政府為回應新媒體藝術創作生態大幅成長趨勢，將「新媒體藝術」自「攝影與新媒體藝術類」獨立而出自成類別。同年，縣府也基於鼓勵創作者們進一步了解在地文化、發展更貼近宜蘭主題創作之目的，新增「宜蘭意象獎」。

　　2023 年，為彰顯本獎項在臺灣美術推廣的重要性，縣府決議將本獎項正式改稱「宜蘭美術獎」。也規劃更積極地邀請全臺灣作者匯流宜蘭活水，以美術將宜蘭兼容並蓄的創造精神傳承至未來。在首次以「宜蘭美術獎」之名徵件的本屆，創作者們就「東方媒材類」、「西方媒材類」、「立體造型類」、「攝影類」及「新媒體藝術類」等五大類投件角逐殊榮，總收件數達 653 件。

　　評選分三階段嚴謹進行。第一階段分組書面審查後，92 名進入複選者之原作匯集到了宜蘭美術館。第二階段由各組評審們實際審查作品，合計 19 件晉級。最後所有評審團齊聚一堂召開第三階段不分類決選，在激烈的討論後共同決議出結果：頒發 73 名佳作、14 名優選、2 名銅獎、2 名銀獎、1 名「宜蘭獎」與 1 名「宜蘭意象獎」。而這一屆「宜蘭獎」與「宜蘭意象獎」同時由來自三星鄉的游婷雯囊括。

　　游婷雯作品《耕作一塊可以賣的地》為影像裝置作品。錄像中的人物於田地忙著佈置遮陽網、防草處理布等工具，這些應用於照料作物的工具竟逐漸組合出販售土地的廣告標語。才讓人恍然

發現這不是一般農田耕作，而是一場廣告勞作。藝術家以在地為背景，活用質樸素材、兼具幽默與批判的行為及直接的影像語言傳達土地脈絡流失的危機。影像構成畫面中對於田園、農具的造形及材質之解讀靈活而富趣味性。主題與手法獲評審團一致青睞。

陳欣志與吳貞霖均雙雙獲得銀獎。陳欣志在作品《虛擬記憶》以年齡作為提示線性時間的元素，運用攝影術與人工智慧運算影像組合出併陳過去、現在與未來的人物像。人物舉框的手法看似常見，但相對過往以「框取過去」對比當下的手法討論「此曾在」的觀念，陳欣志安排被攝者持框圈取「現在」與由人工智慧推算出的「老態」，敏感地指出人工智慧技術成熟的新時代叩關，二十世紀以來攝影術中談論的「此曾在」觀念將更為鬆動。吳貞霖作品《無際之境 III》將人生經歷提煉為創作養分，以爐火純青的薄層塗染技巧展現「模糊」的境界，呈現微觀與巨視的反差張力。評審團相當肯定其表現能力的深度及火候。

銅獎得主為賴易聰與廖乾杉。賴易聰以《黃金歲月》為題構成一幅灰色調的時間絮語，彷彿訴說著所有經驗將逐漸遺落在過去而褪色，但某些特定物件卻可能在模糊的記憶中日漸顯現光輝，進而化作回首童年與往日的鑰匙。廖乾杉作品《是胖了點》以幽默的雕塑造形語彙調侃當代生活型態與自我逃逸心態，博君會心一笑之餘材質的優異表現更令人驚豔。

優選作品不乏學養技法、創意與社會關懷兼含之作，創作者們在向內反芻生命歷程、向外呼應時代變革徵兆的對話中向土地接近。

綜觀本屆參賽作品，我們看到了「宜蘭中的臺灣」——從宜蘭窺見整體社會的議題，在宜蘭討論新時代的變革與當下臺灣人公共或私密的生命記憶。藝術獎項固然是鼓勵創作者、活絡藝術生態的平台，而獎項自身在大環境中的獨特性與永續性更是至關重要。孕育多樣文化的宜蘭設置可能性開放的「美術獎」，並積極地回應時代需求微調徵選辦法與評審方式，而從 2022 年啟動的「宜蘭意象獎」更是一個支持在地藝術家深根、鼓勵外縣市藝術家深入了解宜蘭的機制。我們期許「宜蘭美術獎」持續扮演激勵藝術創作、打開公眾視野的角色，讓藝術創作為兼容並蓄、底蘊深厚的宜蘭創新價值，展現當代臺灣的獨特性與永續性。

國立臺北教育大學名譽教授
林曼麗教授

2023 宜蘭美術獎徵件簡章

壹、宗　　旨：為拓展宜蘭美術發展，提升美術創作能量，豐富在地文化內涵，特辦理「宜蘭美術獎」徵件活動。

貳、指導單位：宜蘭縣政府 ｜ 主辦單位：宜蘭縣政府文化局

參、徵件類別：共 5 類，由參賽者自行勾選類別。
> 一、東方媒材類（含水墨、膠彩、書法、篆刻或同類型複合媒材等創作）。
> 二、西方媒材類（含油畫、壓克力、水彩、粉彩、素描、版畫或同類型複合媒材等創作）。
> 三、立體造型類（含雕塑、陶藝、織品、工藝、裝置或同類型複合媒材等立體創作）。
> 四、攝影類（含傳統、數位等攝影創作）。
> 五、新媒體藝術類（錄像、聲音藝術、數位音像、互動裝置等各式科技媒體創作）。

肆、參賽對象及規範：
> 一、凡具本國國籍或合法居留權者，皆可參加。
> 二、參賽者每類限送 1 件作品。
> 三、參賽作品須為本人民國 109 年（含）以後獨立創作，且未曾在公開徵選競賽獲獎（含入選以上）之作品。
> 四、除新媒體藝術類接受 3 人以下團體投件外，其他類別不接受團體投件。
> 五、參賽作品不得有抄襲、重作、臨摹、代為題字、冒名頂替，損害他人著作權益或違反本簡章規定。若有上開情事者，除自負法律責任外，主辦單位得逕自取消資格並公告之，當事人自公告日起 3 年內不得參賽，已發給獎金、獎座、獎狀、入選證書收回，若因而產生任何相關著作財產權之糾紛，參賽者應負相關賠償及法律責任。

伍、作品送件規格：（規格不符者恕不審查，並請繳交專業拍攝之照片。）

類別	初審檢送作品照片（影片）規格	複審入選作品規格
所有類別	1. 系列或聯幅作品請提供排序完成之全貌圖。 2. 線上報名者，每張作品圖檔務求清晰，每張檔案不超過 5MB，檔案格式須為 JPEG 檔，不必另外寄送紙本圖樣。 3. 紙本報名者，照片尺寸為 8×10 吋或 A4 輸出，另請提供 5MB 以下作品照片電子檔供上傳線上使用，未提供者將以紙本掃瞄後上傳。	1. 依各類別規定黏貼作品標籤。 2. 作品規格尺寸不符規定者，拒收退件，退件費用由參賽者自行負擔。 3. 各類作品須框裱完成或安全包裝，運送過程因包裝不妥或未標示開箱圖示所遭致損壞，由作者自行負責。 4. 光碟或隨身碟不予退件。
東方媒材	1. 單件作品照片 2 張，含 1 張全貌及 1 張局部照片，可依需求再加局部照。 2. 篆刻者繳交 5 方至 10 方黏於 8 開宣紙原拓文 1 張，並填寫作品標籤，填寫表 1-2 作品介紹（含釋文），作品酌加邊款，不需裱框、不需繳交表 1-3 及照片。	1. 完成尺寸（含裝框裱褙）：高總長不超過 240 公分，寬總長不超過 180 公分。作品為聯作作品者，含框及間隔尺寸加總不得超過平面作品規定尺寸。 2. 如有裝框裱褙者，背面應加硬板，正面不得裝用玻璃、玻璃紙。作品不裝框裱褙者，不在此限。
西方媒材	單件作品照片 2 張，含 1 張全貌照片及 1 張局部照片，依需求可再加 1 張局部照。	
立體造型	單件作品照片 4 張，含全貌正面、背面、側面（2 面），依需求可再加 1 張局部照。	1. 長寬高分別 200 公分以下，以適合室內展出者為限，請自行裝箱並有效防止碰撞及方便搬運，外箱請貼組裝完成照片，得附安裝程序及注意事項。 2. 參賽者使用之創作媒材如有易腐壞、不易保存者，不予收件。 3. 作品超過 100 公斤者，評審、展覽過程由創作者自行搬運。

攝影	單張或組件照片 1 張，依需求可再加 1 張局部照，輸出解析度須 300dpi 以上。	1. 作品應自行裝裱，完成尺寸高總長不超過 240 公分，寬總長不超過 180 公分。 2. 繳交數位圖檔光碟一份，內含 300dpi 以上 /CMYK、TIFF 格式之作品圖檔，及轉檔 72-100dpi/RGB、JPEG 格式之作品圖檔，並於光碟正面註明創作者姓名、參賽類別及作品名稱。
新媒體藝術	可以靜態、動態、互動等科技媒體藝術作品參賽。 1. 作品全貌照片 1 張，不同角度或不同段落相片 3 張。 2.（1）作品需提供 300dpi 以上 /CMYK、TIFF 格式作品圖檔。 （2）動態影像需為 AVI 或 MPEG4，須為標準 DVD PLAYER 可播放之格式（VOB），能直接在電腦上執行的程式之檔案作品。 （3）動態作品以 10 分鐘內為限，並提供 3 分鐘之精簡版作品影片。 （4）檔案可存於光碟或 USB 送件（繳交資料恕不退件），或另上傳雲端空間後，於送件表提供下載網址。 3. 展示設計空間之平面圖，布置後長寬高分別 200 公分內。 4. 數位檔中不得出現作者資料。	1. 數位影像靜態平面作品，完成尺寸高總長不超過 240 公分，寬總長不超過 180 公分。 2. 非屬靜態數位作品，需附完整作品之數位檔操作說明，數位檔案應燒錄成光碟或存放 USB（若上傳雲端空間，請提供下載網址）。 3. 作品所需布置材料、器材設備由作者提供，應配合審查需要，自行完成之布置，布展時間由文化局安排，須於指定時間內完成布展，逾時者不予等候。 4. 布置後長寬高分別 200 公分內為限，並不違反公共空間及消防法規定之原則。 5. 正式展覽時，主辦單位可依展示規劃及展覽效果調整作品展出區域之尺寸。

陸、作品送件領回方式：

一、初審：線上報名或紙本報名擇一

（一）線上報名：請參賽者於 112 年 4 月 20 日至 5 月 26 日下午 5 時前上宜蘭美術獎網站 https://art.ilccb.gov.tw 完成報名，報名相關資料填寫、圖檔上傳不完全者不予受理。

（二）紙本報名送件繳交資料：

1. 表 1-1 基本資料：浮貼清晰可辨之 2 吋半身照片（背面請註明姓名及身分證號）、身分證正反面影本、切結書由參賽者親簽。

2. 表 1-2 作品介紹：正楷書寫或打字 200 字以內創作理念或過程、作品介紹等。

3. 表 1-3 參賽作品表：浮貼參賽作品照片，照片背面註明作品名稱、姓名、聯絡地址與電話。

4. 表 1-4 個資同意書：請詳閱後親簽。

5. 紙本初審資料請註明 2023 宜蘭美術獎初審資料，於 112 年 4 月 20 日至 5 月 26 日以掛號寄至 260004 宜蘭縣宜蘭市中山路三段 1 號宜蘭美術館收，截止收件日期以郵戳為憑（未掛號致遺失者恕不負責）。

（三）初審資料恕不退件，送件前請自行備檔留存。

（四）初審通過者，由本局通知入選者提送原件作品參加複審，複審逾期或未送件複審者視同放棄入選資格。

二、複審：原件作品送件

（一）複審繳交資料：填寫繳交表 2-1 複審送件收據及作品標籤，平面作品之作品標籤請貼於作品背面右下角處，立體作品請貼於底部或背面，立軸作品請自行打洞掛於作品上方，新媒體作品請貼於光碟片收納盒上方。

（二）複審作品送件方式如下：

1. 親自送件：於規定時間內送達收件地點，由本局給據收執，逾期不受理。

2. 貨運 / 郵寄：自行完善包裝，於收件時限內運至複審收件地點。運送過程如遭致損失，由作者自行負責。

（三）參賽之書法、篆刻作品，請以正楷字體註明釋文，俾利民眾欣賞。

（四）平面作品繳交原件複審，裱框作品若裝用玻璃或玻璃紙者，一律不收件；為便於畫冊出版之攝影作業，務請做成活動框以利拆卸。

（五）新媒體藝術類團體參賽者，需推派 1 名代表人為主要聯絡人，填寫表 1-1 至 1-4，其餘成員填寫表 1-1 及 1-4。

（六）複審送收領回時間地點：

日期		時間	地點	備註
複審收件	112 年 7 月 5 日（三）至 7 月 9 日（日）	09：00-17：00	宜蘭美術館（宜蘭縣宜蘭市中山路三段 1 號）	1. 收件、領回期間，中午不休息。 2. 複審收件、領回日期若遇行政院人事行政總處或宜蘭縣政府公告停止上班，則依停止上班天數順延收件領回日期。
得獎作品領回	112 年 12 月 21 日（四）至 12 月 23 日（六）		羅東文化工場天空藝廊（宜蘭縣羅東鎮純精路一段 96 號）	

三、得獎作品領回

得獎作品於展覽後另行通知領回，逾期未領回者，不負保管之責並得逕行處理。領回方式如下：

（一）親自領取：憑送件收據親自取件。

（二）委託領回：

　　1. 委託自然人：請受委託者備妥送件收據並攜帶個人身分證件辦理。

　　2. 委託運送單位：請自行洽談運送單位、辦妥運送期間保險等相關事宜及負擔費用，並事先與主辦單位確認貨運單位及取件時間，於指定領回期間內取件。

柒、評審方式與結果公布：由主辦單位邀請專家學者成立評審委員會辦理評審，8 月中旬前評審結果將公布於主辦單位網站 https://art.ilccb.gov.tw。

捌、參展注意事項：

一、作品安全及保險：

複審作品收件後由主辦單位負保管責任，並辦理保險，保險期限自作品收件後至領回截止日，每件作品以新臺幣肆萬元計；惟遇不可抗力事件、作品材料脆弱、作品本身結構及裝置不良等因素，導致作品遭受損害，主辦單位不負賠償之責。

二、展覽布展：

得獎者於展覽布置期間，展出作品所需之布置材料、器材設備（含展示設備）等，依參賽簡章等規定辦理，如有特殊場地或設備需求，作者需親自到場配合布展，主辦單位仍保留展出空間範圍等佈展相關最後決定權。

三、授權及其他事項：

主辦單位對得獎作品有研究、展示、攝影、出版、宣傳、上網、製作為文宣推廣品及不限地域、時間與次數公開展示及以數位化方式重製之權利，並提供上載網路或其他數位軟體方式及基於非營利性質之線上檢索、閱覽、下載或列印，不另通知作者、亦不另給酬。

四、本比賽不設限主題，其中「宜蘭意象獎」，鼓勵參賽者針對宜蘭之自然景觀、人文風貌或社會議題等進行創作，表徵宜蘭意象獎作品於表 1-2 作品介紹中說明。本獎項亦可重複角逐本比賽其他獎項。

玖、獎勵及典藏：不分類選出宜蘭美術獎、宜蘭意象獎、銀獎、銅獎，分類選出優選及佳作，詳如下表：

獎項	名額	獎勵方式
宜蘭美術獎	1	1. 宜蘭美術獎 1 名。 2. 典藏金新臺幣 20 萬元整、獎座 1 座、畫冊 10 本。 3. 得獎作品由主辦單位典藏，所有權及著作財產權依主辦單位相關規定辦理 4. 隔年起 2 年內，宜蘭美術獎得主得於主辦單位相關空間辦理個展，展出細節由雙方議定。
宜蘭意象獎	1	1. 宜蘭意象獎 1 名。 2. 獎金新臺幣 7 萬元整、獎座 1 座、畫冊 10 本。 3. 獲此獎項可重複獲本比賽其他獎項。
銀獎	2	每人獎金新臺幣 5 萬元整、獎座 1 座、畫冊 8 本。
銅獎	2	每人獎金新臺幣 3 萬元整、獎座 1 座、畫冊 6 本。
優選	14	每名獎金 1 萬元，獎座 1 座、畫冊 4 本。
佳作	若干	各類選出若干名，每名獎狀 1 紙、畫冊 2 本。

備註：

一、各獎項名額經評審委員會評定未達一定水準者，得從缺。

二、評審委員會得視參賽作品多寡及水準，酌增減獎項或得獎名額，其獎金、獎狀之頒發及相關權利義務皆由主辦單位決議之。

三、獎金依所得稅及二代健保相關規定辦理。

四、連續 3 年獲得宜蘭美術獎、宜蘭意象獎、銀獎、銅獎，得連續 3 年以免審查獎參與展出，並頒給榮譽狀。

壹拾、展出日期及地點：

所有得獎作品於羅東文化工場天空藝廊展出。

單位	日期	時間	地點
羅東文化工場 天空藝廊	112 年 12 月 2 日 至 112 年 12 月 20 日	週二至週日：（週一休展） 09：00-12：00 13：00-17：00	265041 宜蘭縣羅東鎮純精路一段 96 號

※ 本局保有展出日期及地點增減或變更之權，若有異動將另行公告於本局網站。

壹拾壹、簡章請於宜蘭縣政府文化局網站 https://art.ilccb.gov.tw 下載或至本局索取，洽詢電話：

（03）9322440#502 紀先生。

壹拾貳、本簡章如有未盡事宜，由本局修訂之。

2023

宜蘭美術獎
YILAN ART AWARDS

目次
CONTENTS

66 佳作

宜蘭獎・宜蘭意象獎

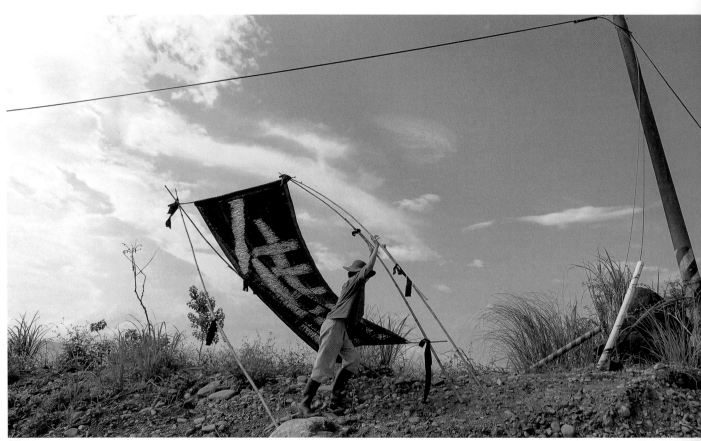

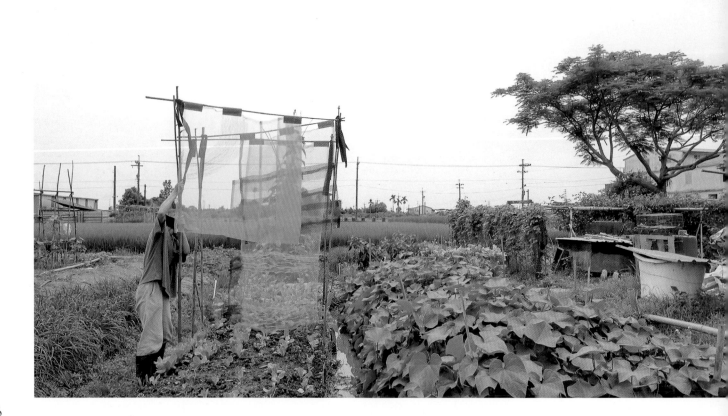

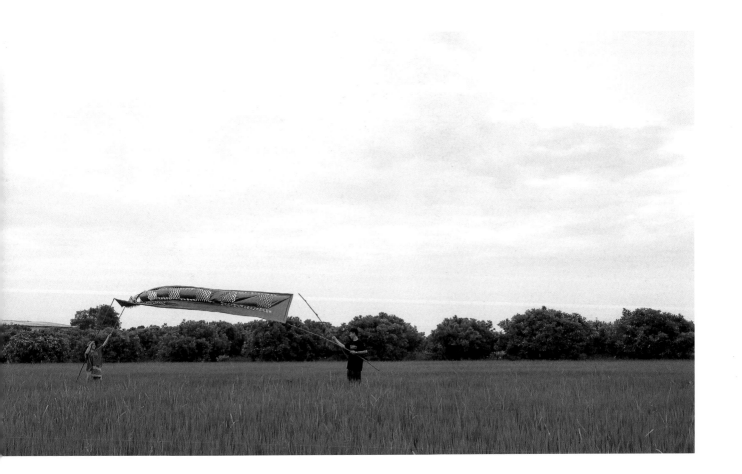

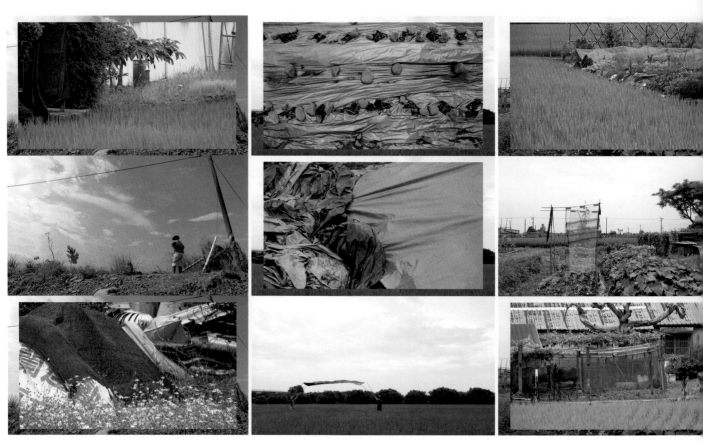

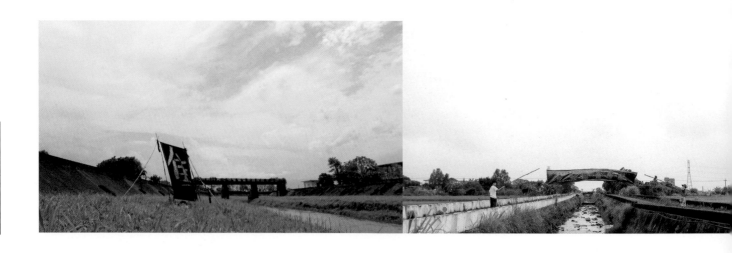

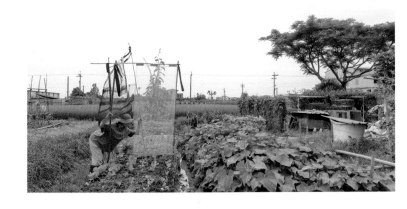

游婷雯 | 耕作一塊可以賣的地
6分
農作材料（三頻道錄像、三聲道）

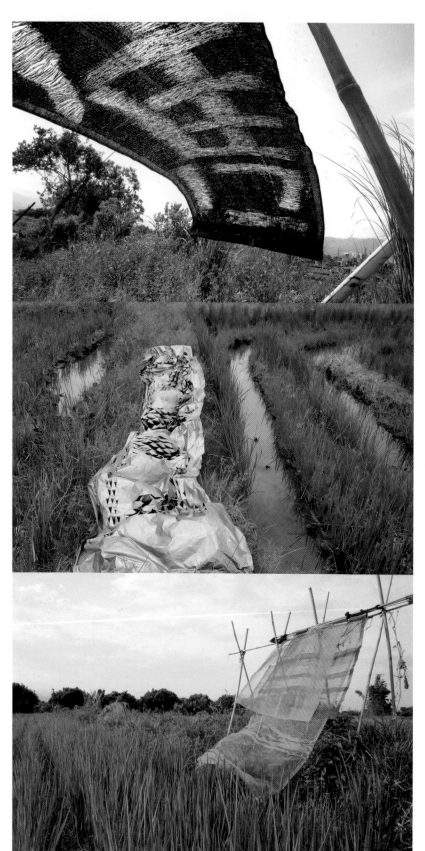

得獎感言

　　我對林立在宜蘭農地上的售字立牌生氣，這份情緒啟動了創作。

　　創作過程追尋情緒，是我對家鄉的懷舊、對地方特定樣式的依賴。如同那些售字般，充滿附著於土地的個人意識。

　　謝謝放眼望去的土地，比我能想像的更複雜與豐富，引發情緒、承載思緒、釋放了各式身體活動。

　　謝謝晉德、馥嘉、欣怡老師和家人們，與我討論作品、陪伴我的生活。

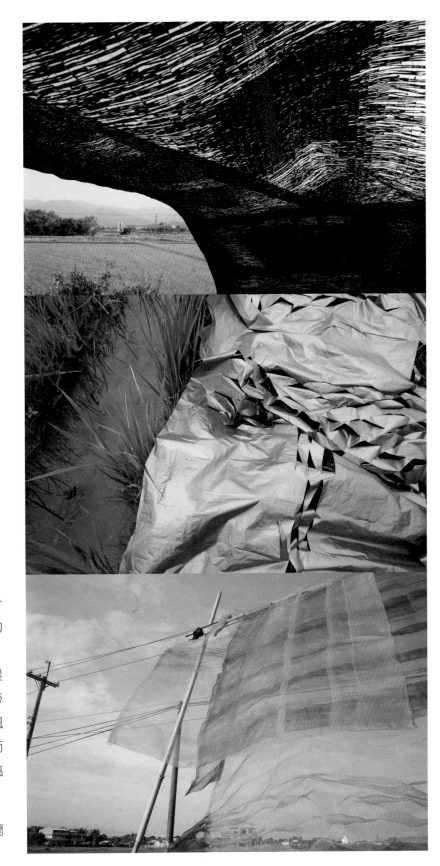

評審評語

　　《耕作一塊可以賣的地》是一件結合影像與裝置的作品，藝術家將農作常用的功能性材料（如遮陽網與防草塑膠布），再製成建案與農地出售廣告標語，並在農地上進行一系列行為事件。透過類商務勞動與農務勞動的模擬交換，藝術作品暗諷批判土地功能被不當轉換之現實，巧妙而深刻地回應宜蘭當前農業土地利用所面臨的窘迫課題。

林珮淳　·　吳宜樺　·　郭昭蘭

銀獎

得獎感言

這是一場充滿熱情與才華的匯聚，我們一起用色彩和線條將理想扎根於現實。

有幸獲得銀獎殊榮，由衷感謝主辦單位及評審委員的辛勞與肯定，這份激勵，伸展了我的創作之路。 感謝宜蘭！我將繼續努力。

評審評語

作者利用「模糊」的視覺語彙，彰顯在微觀與巨視的反差張力。

將作者的人生經歷轉化成繪畫圖像的語境，值得深思。

繪畫技法與媒材的薄層塗染，深具火候。

林偉民

吳貞霖 | **無際之境 III**
91 x 130 cm
油彩、畫布

得獎感言

　　首先，感謝宜蘭縣政府文化局以及評審委員會的長官老師們，給予《虛擬記憶》肯定，才有這次展出的機會。

　　《虛擬記憶》一作結合了傳統攝影技法與 AI 演算法來呼應攝影術的更迭交替，旨在提醒吾人 AI 繪圖世代的來臨是一件不可忽視的時代浪潮，猶如數位相片大幅度取代銀鹽底片的趨勢。由攝影術的演化更進一步呼應人生各個階段的畫面，有如做一次虛擬的生命回顧。作品脈絡的建構試圖跳脫了傳統攝影的思考框架，也摒除 AI 繪圖常見的浪漫唯美氣息，雖然整體作品還有很大的進步空間，但是概念上已經達到預期的效果。

　　拍攝的過程中受到多位被攝者的協助，願意開放私人領域和百無禁忌的擺拍姿勢，整理編輯時也受到諸多師長親友的建議指導，如果沒有這些助力，本作品勢必無法完成，在此深表感激。也期許自己在往後的創作道路上，繼續堅持自己的方向繼續努力。

評審評語

　　此作品揭露了人工智慧席捲而來的新時代，讓攝影術中所談的「此曾在」之特質更為鬆動。現今社會，人們對於攝影影像仍視為眼見為憑的重要參考時，作者以一種已被使用了至少１００年且在世界上常出現用來強調時間或對照的框取手法，讓特定人物的過去照片和其鏡頭前的模樣一起拍攝下來，產生一種在時間流中生命變化前後的真實性對照。而其中被拍者手持黑框並框取自己臉部的姿態，則是刻意強調這是個一去不復返的歷史切片。看似了無新意的手法中，這組作品藏有一個巧妙與創新之處：影像中被框取的臉部竟加入了 Ai 運算將其老化，並以此再生成一張猶如在未來所拍的一張可與前一張有對照性的肖像照，並再將此兩張上下並置之。整組作品，讓觀者在過去、現在與未來的九個人物的九個鋪陳中，進入了一種理所當然且似具真實性存在的邏輯中，突然的感受到虛擬的撼動。

　　作者所創造出的《虛擬記憶》不是為了欺騙，而是敏感的提出一種對 Ai 時代的省思，此作可說是成功地開啟時間、攝影與「此曾在」之間的一個新對話。

<div style="text-align: right">汪曉青</div>

陳欣志　**虛擬記憶**
75 x 50 cm (共9件)
數位微噴

銅獎

得獎感言

　　很開心得獎。創作的旅途中雖然不是一帆風順，在低潮中感謝有信仰的支撐和帶領。相信祂必使我的作品更成熟，更美麗到那流奶與蜜之地。

評審評語

　　作者用拼貼(拼圖式)將時間感以灰色調呈現，圖中的圖騰、符號、隱喻，彷彿召示童年以及往日重現，左下角的現成物與作品完全融合、消化，表現優秀。

黃小燕

賴易聰　黃金歲月
162 x 120 cm
油彩、鐵件、木板

得獎感言

　　首先感謝宜蘭美術獎對於作品的肯定。創作是我的日常，而日常也是我的創作。我在日常當中認真的體會，感受生活當中的酸甜苦辣。

　　這次得獎的作品「是胖了點」是我自身對於戒宵夜過程的一種體悟。當時我考上東海大學美術系進修部，就讀需五年。當時覺得要是我能唸完，那我應該也有辦法把宵夜給戒了，孰不知我五年念完，還念到研究所畢業，總共九年。我的宵夜還是沒有戒，就覺得人要專心做一件事情很容易，要改掉一個習慣卻很難。這次這件作品得獎，我一定要認真把宵夜給戒了。因為讀完研究所是不容易，但要得宜蘭美術獎更不容易。現在既然都已經得宜蘭美術獎了，那我這一次一定要把宵夜給戒成功！

評審評語

　　藉由雕塑的造型元素，以幽默的藝術語彙，來反映時代的生活型態與人性的慣性，材質表現非常優異。

王玉齡 · 許維忠 · 莊普

廖乾杉　是胖了點
172 x 52 x 25cm
複合媒材

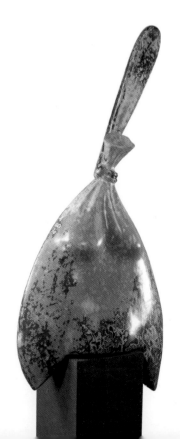

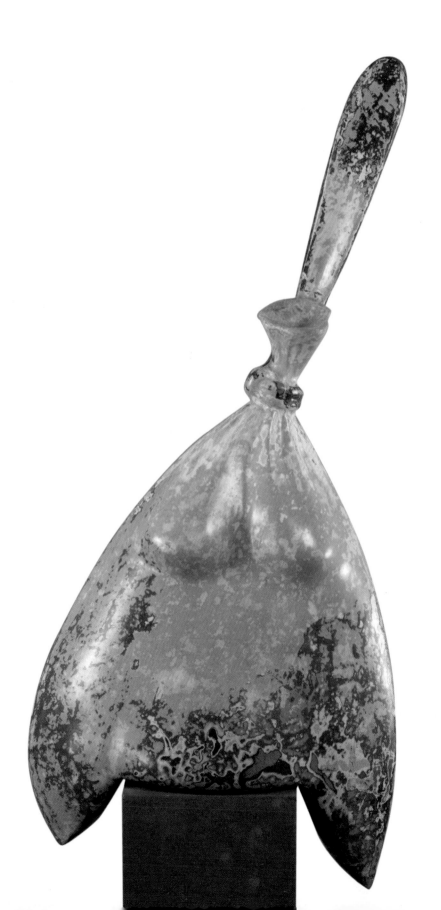

優選

得獎感言

　　感謝書法為我帶來美好的一切，無論是工作及生活上提供我精神能量。本次獲獎對我極大鼓勵， 與以往不同書風筆意，嘗試改變得到高度肯定，這是我往後繼續前進的最大動力。

　　感謝宜蘭美術獎所有工作人員的辛勞、更感謝評審老師的青睞及指導過我的所有老師，還有家人支持，讓我能在書法世界裡快樂的享受。

評審評語

　　作者以漢簡及陳鴻壽隸書基礎書寫，運筆結構自然富有變化，表現毛筆長峰快勁乾澀的特色，有樸拙雅逸的風格。

林永發

曾郁文 ｜ 張達修　雨後過凍頂莊
180 x 90 cm
宣紙

春城新霽蝶蜂狂拾絮輕遮
寒頂花牛嶺路連儂寨各營
密屋廋齋雲屹更露季迎鲜
滴蕊簇芳茶撲鼻香飯好牧
垂橫犢扬無腔埋卧野斜陽

現代詩人張達修
心情露此開朗令人舒暢
登卅出杉崖曾郁文

得獎感言

　　感謝評審的肯定與鼓勵，第一次參加宜蘭美術獎就能獲
得這項殊榮，給予我持續創作的力量，感謝承辦單位提供這
個機會，謝謝！

評審評語

　　作者以草書表現朱和羹臨池心解，整體布局輕重有致，
筆墨變化有節奏感，特別以筆勢統合畫面行氣和結構。

　　　　　　　　　　　　　　　　　　　　　林永發

葉宗河　　節錄臨池心解
　　　　　230 x 100 cm
　　　　　水墨宣紙

近日讀歐陽池心解其中論及東坡書點畫當位布其運筆也左右前後不免攲側及其定也正大如引繩架之謂筆正與毫件和運筆必注斜正上去年側八面出鋒之說合拍於此可窺東坡用筆之樣概壬寅跨年之某葉宗河

得獎感言

　　宜蘭擁有美麗的山海風景與豐富的人文內涵，我在宜蘭的城鄉規劃中尋找現代發展與自然環境共生共榮的契機，透過畫筆組合出新的視覺樣貌，希望能以不同的角度傳遞宜蘭的美好。

　　對於我們生活的環境，批判只是開始，共榮才有未來，願所有的藝術工作者，共同為我們生活的地方留下時代的印記。

評審評語

　　身着紅色舞衣的舞者成為畫面視覺焦點，隨著手中彩帶劃過的足跡，引導觀者視線，映入眼簾的是宜蘭的特有地景與明媚風光；虛與實的人物也反射出建設中邁向前方的宜蘭與彩色的稻田、海洋交相呼映。透過水平、垂直線條分割前景，和自然錯落的景緻結合，別有一番趣味。

張貞雯

孫世洲　｜**舞動夢想**
116.5 x 90 cm
膠彩紙本

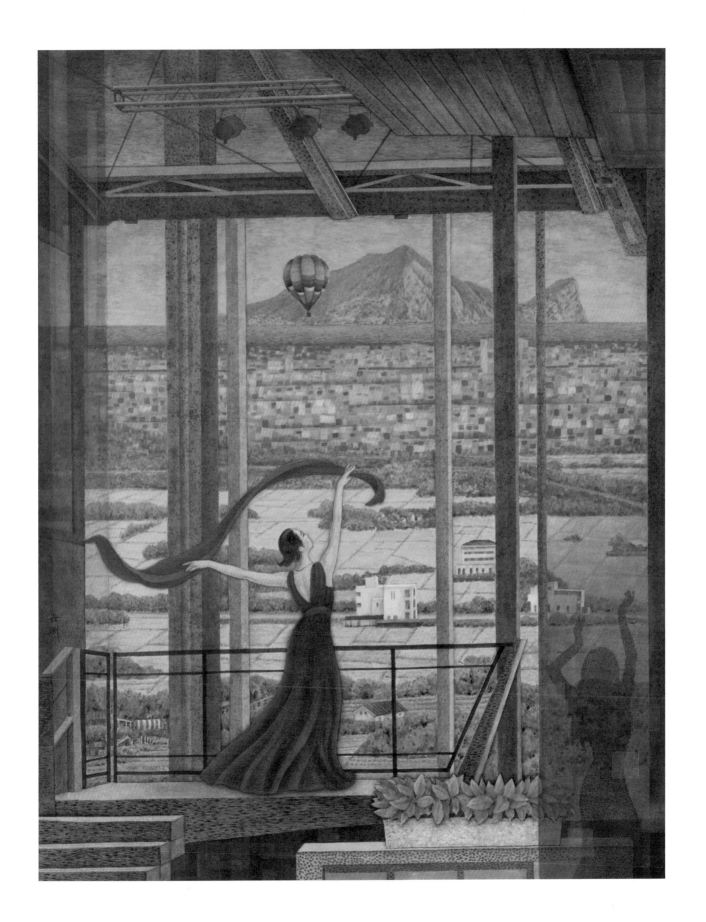

得獎感言

　　感謝宜蘭縣政府文化局，每年舉辦宜蘭美術獎，讓我們有參賽發表的舞台，同時也感謝評審老師的青睞，及恭喜所有的得獎者。

評審評語

　　本作取材以芒草花盛開，輕煙飄渺，有靈動之趣，左下以鵝鴨戲水，水面清明如鏡，得悠然自得情境，筆墨功力佳，意境悠然。

<div style="text-align:right">羅振賢</div>

康興隆　　春江水暖-3
155 x 90 cm
絹本設色

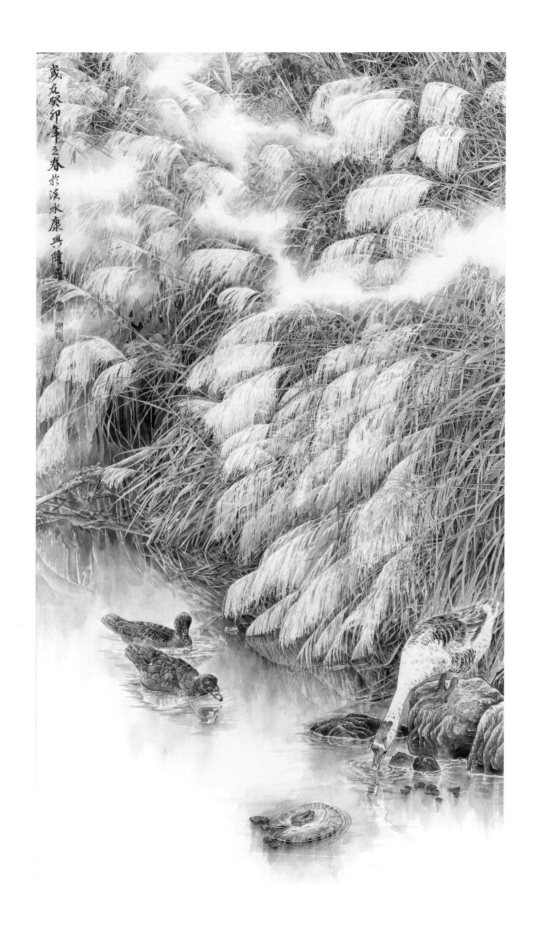

歲在癸卯年之春於淡水康興隆畫

2023 宜蘭美術獎 YILAN ART AWARDS

得獎感言

　　非常感謝評審老師們給予的肯定，以此獎項鼓勵我持續創作。也謝謝一路以來支持我的師長、親友與同儕，提供各方面的協助和建議。能在碩班畢業之際獲此殊榮相當開心，也期許自己未來能百尺竿頭更進一步！

評審評語

　　老梅石槽一作之結構造形頗具獨特性，在石槽佈局之疏密以及墨色之分佈節奏均佳，海水留白處理具空靈意趣，是件佳構。

<div align="right">

羅振賢

</div>

李孟育　　**網美熱點：老梅石槽**
81 x 142 cm
紙本水墨設色

優選

47

得獎感言

　　很高興有機會參與宜蘭美術獎的展出，也謝謝一路支持我的家人和朋友，未來還會繼續努力，給大家帶來有趣的作品。

評審評語

　　作者自我探索繪畫的存在意義，在想像與現實世界中，詮釋作者存在的意義。畫面中的主觀符號和圖像適當呈現出主題，頗具意涵和特色。

莊明中

許哲維 | 看！我幫你記住了
194 x 130 cm
油彩、金箔、畫布

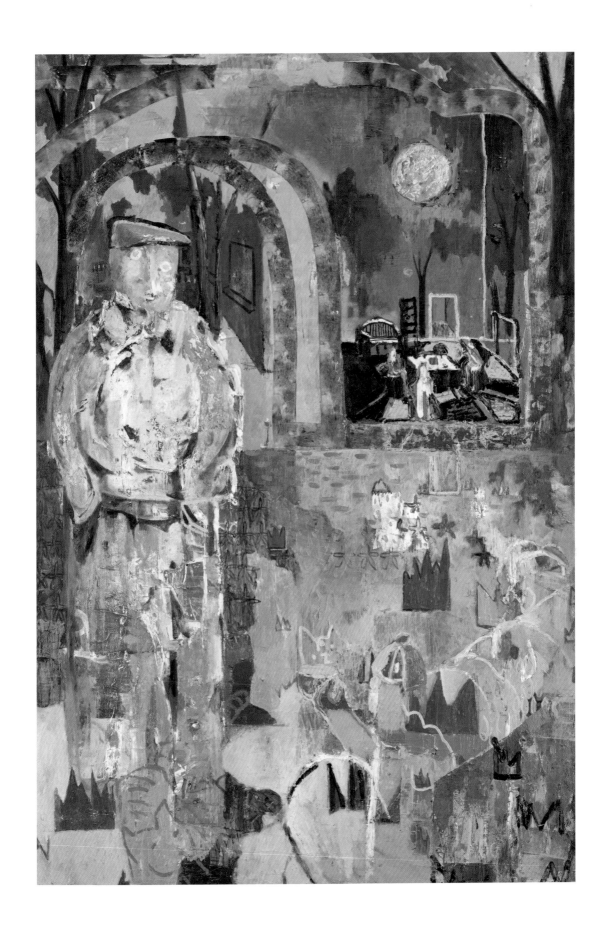

得獎感言

　　首次參加宜蘭美術獎，感謝評審團以及主辦單位的認可，能夠獲得優選實為榮幸，將持續創作精進自身。

評審評語

　　作者的自我探索及想像，藉由太空的各種符號傳達了浪漫的想像。如同自我生命的折射、在孤獨中觀照存在。在具象和抽象的拼貼交互構圖中，人在宇宙中的存在與無常表現無遺。

　　　　　　　　　　　　　　　　　　　　　　　　　　　　　莊明中

黃彥勳 | 夜訪
128.5 x 146 cm
木板、碳酸鈣、壓克力、亮光漆

得獎感言

　　感謝評審們的青睞，也感謝宜蘭美術獎提供這個平台可以讓許多創作者有個很好的機會展示作品！

評審評語

　　在堆疊多層次的畫面中，以恐龍為主題。光的靜謐照射，在構成與撕裂的畫面中，敘述了多種可能性，並呈現作者內在情緒的緊張與激盪。

　　　　　　　　　　　　　　　　　　　　　　　莊明中

葉誌航　恐龍公園
130 x 162 cm
壓克力

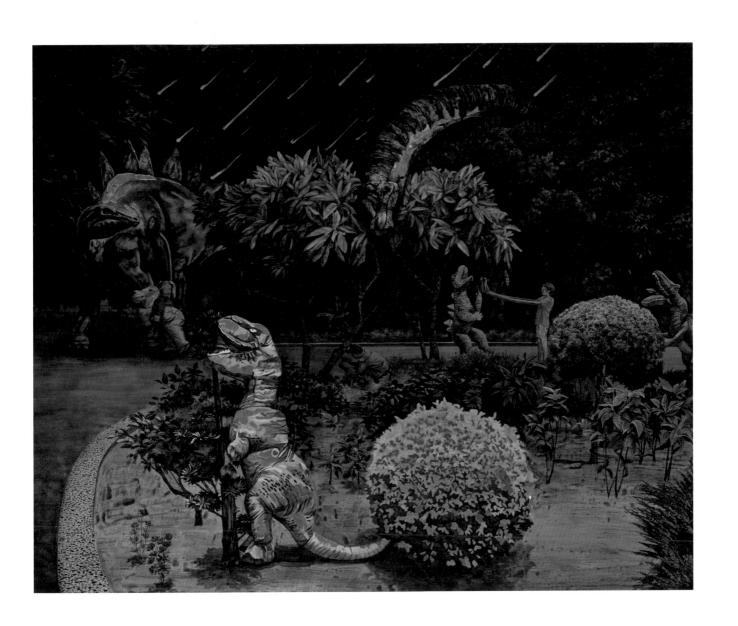

得獎感言

　　上大學後，第一次參加這種大型美術比賽，很榮幸能通過初審，並在複審階段獲得評審委員的肯定，能夠取得優選的名次，非常開心！

評審評語

　　作者巧妙將中國山水題材的意象，利用不同紙張的特性，將宣紙、描圖紙等，打成紙漿。再賦予拼貼、水性繪畫媒材的印染等等技法，形塑出拼貼與浮雕的表面效果，大方而不拘泥，具實驗的企圖。

林偉民

吳若曦 川
130 x 162 cm
壓克力、宣紙、描圖紙

得獎感言

這幅畫能在宜蘭展出，對從小在宜蘭壯圍海邊長大，已離鄉背井多年的我，深具意義～

感謝評審老師的青睞與肯定，還有宜蘭縣政府文化局提供給予創作者最佳的作品展現～

感謝創作路上老師們給予的指導和鼓勵，以及同儕們互相的創意激盪～

還有家人給予的滿滿支持～

特別感謝我親愛的父母親～

和讓我「呷水米」順順長大的～敬愛的六結爸爸媽媽～

評審評語

彷彿在夜色中的海景，波瀾壯闊，卻又幽靜神祕。整幅畫技巧表現優，沒有疊加的油膩感，而是苦澀與溫靜，喧囂與沉默之間的氣質。

黃小燕

黃玉艮 | 聽海 ⋯⋯ 夢海 ⋯⋯
80 x 180 cm
壓克力顏料、粉彩、油彩

得獎感言

　　感謝評審的肯定，讓我的創作有機會能在「2023 宜蘭美術獎」獲得優選，並與優秀的創作者們共同展出。

　　《結晶風景》作品的想法是來自於我對記憶與萬物恆動之理的理解；而人的記憶和宇宙像是有某種聯繫，持續且綿延不斷地變動。因此作品將記憶中的風景比擬成經過數億年壓縮而成的結晶礦物，一層一層流動，有機地包裹著來自不同時空的景色，其多維度形變的景緻呼應在數位時代裡，人們對「風景」有著更多期待與想像，過往思緒猶如化作無數記憶水晶，鑲嵌在一張一張的陌生影像上，期待能夠在這遙遠的風景中找到屬於自己獨特的「願景」。

評審評語

　　雖然作者強調其作品關注的是元宇宙、AI 等等議題，然呈現出來却有一種「彩瓷」的效果。畫面以及左下角的主題也有一種復古風情。

黃小燕

張　驊 ｜ 浮動景緻系列－結晶風景 2
97 x 146 cm
油彩、畫布

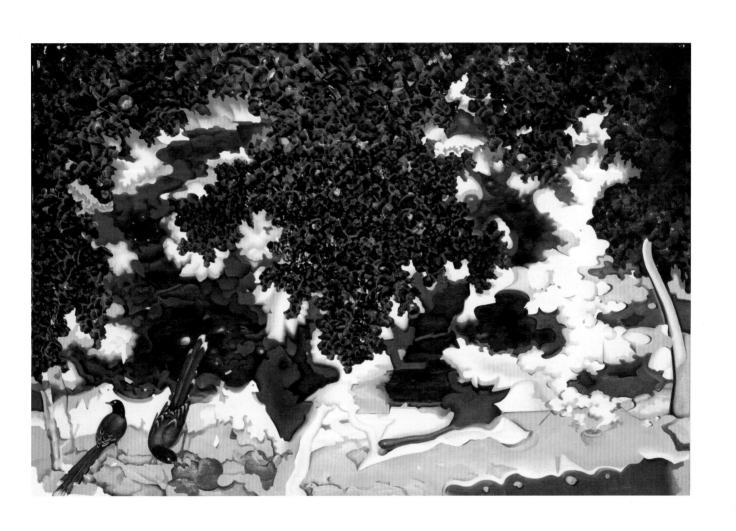

優選

59

得獎感言

　　從小就是一個愛做夢的人，《遺失空間》僅僅是我開始嘗試立體造型創作的起點，講述的是身處當代寂寞考的我們如何去自處思考，嘗試由不同角度切入去探討孤獨寂寞。

　　孤獨寂寞只是描述情緒與狀態，在我心中認知中快樂的樣子是無狀態的，並藉陶塑去呈現一個不一樣視角的內心場景。我嘗試過許多不同的方法，遇到許多人事物造就了這件作品的製作到產出。我相信一件好的作品能夠透過真摯來打動人，謝謝宜蘭美術獎，謝謝評審，我會乘載這份熱忱繼續創作。

評審評語

　　有別於傳統雕塑，以不同的陶藝雕塑組件排列，架構形塑一種空間意象與想像情境，表達深刻的情緒和心境，引人深思。

王玉齡 ・ 許維忠 ・ 莊普

穆雨致 | **遺失空間**
50 x 30 x 40 cm
白陶、熟料陶

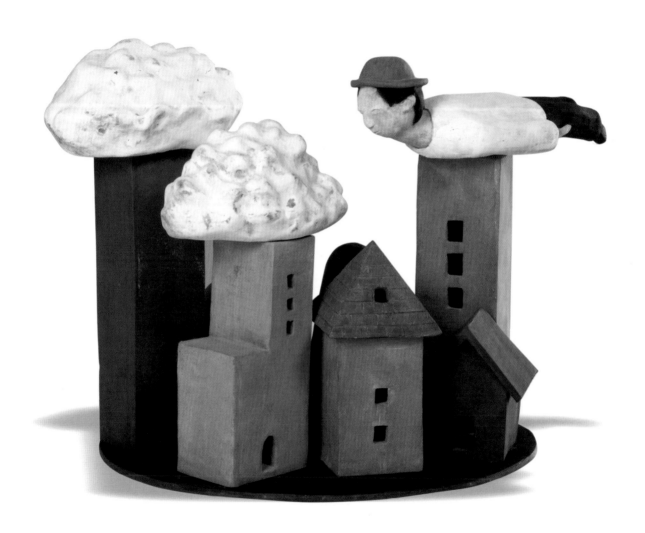

得獎感言

非常高興《動物新視界》受到評審的青睞。

第一次以組合作品獲獎，對自己有著不同的意義。攝影藝術來到 21 世紀的今天，已經是風起雲湧變化萬千，可發揮的、可創作的面向非常多元。有以單一照片表現一個精彩的剎那、以一組不同排列的作品敘述一個故事；可以是樸實無華的寫實方式、也可以是軟體應用的創意手法；更甚者到現在 AI 的圖像生成，琳琅滿目、多采多姿。做為當代的攝影人很高興參與其中，但有時也會陷入選擇困難的窘境。不過相信只要莫忘初衷，攝影的創作之路就是一條充滿驚奇之路。

謝謝評審及宜蘭縣政府文化局提供優質平台讓藝術愛好者有一個發揮的舞台，也謝謝持之以恆的自己，我會一直地拍下去。

評審評語

近年以動物園為題材作品很多，但此件作品以晃動模糊影像，產生虛擬、超現實感的作品，和作者跨越時空印象的創作理念相吻合，予人十分鮮明深刻的印象。

康台生

林美智　**動物新視界**
100 x 100 cm
藝術紙

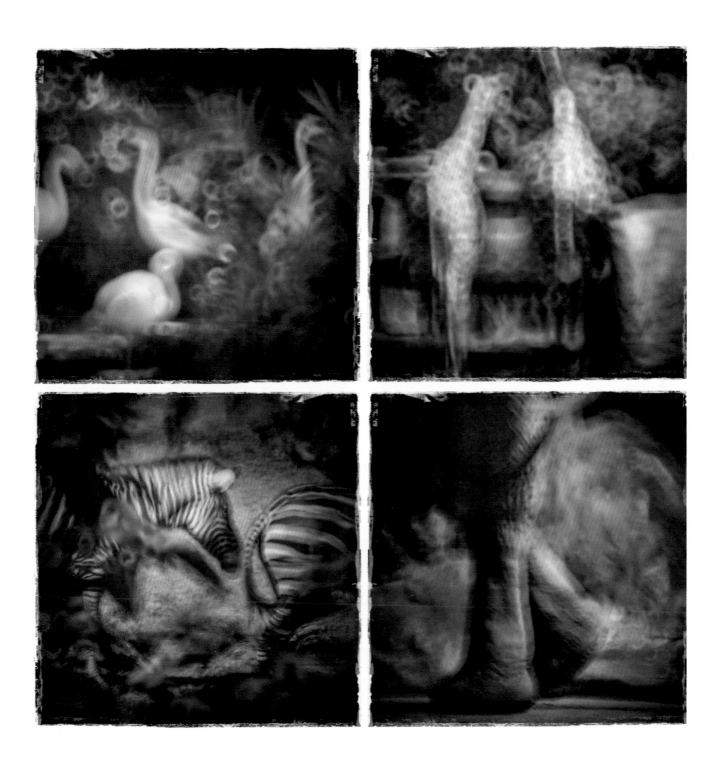

得獎感言

　　雖然現代攝影的樣貌多變，但對我而言，攝影的最大功能就是「紀實」。

　　這一場無人預期得到的全球性大瘟疫COVID-19，肆虐了將近四年。對校園內每一個人的生活而言，都產生了很大的改變。

　　感謝評審委員對這件作品的肯定！更感謝南投縣光華國小可愛的小朋友們，很高興能為你們記錄這個特別的童年記「疫」！

評審評語

　　藉由疫情期間的校園觀察，體現疫情對於學生乃至於社會環境所帶來的影響，影像構成精練，內容結合光影的亮暗對比，饒富機敏與視覺趣味。

　　　　　　　　　　　　沈昭良

唐蔚光　凝窒的年歲
40 x 60 cm (共9件)
數位輸出

佳作

佳作

游梅嬌 | 青山綠水
96 x 54 cm
京和紙、筆墨、水干顏料

林芷筠 | Zima Blue
66.5 x 91 cm
膠彩

佳作

黃智暐　**異香**
118.5 x 93.5 cm
紙本設色

陳宗煜 | **嬋娟**
90 x 90 cm
水墨

佳作

劉瑛峯 被吞食的自然
138 x 73 cm
水墨設色

彭志成 | **禁空**
130 x 60 cm
紙本

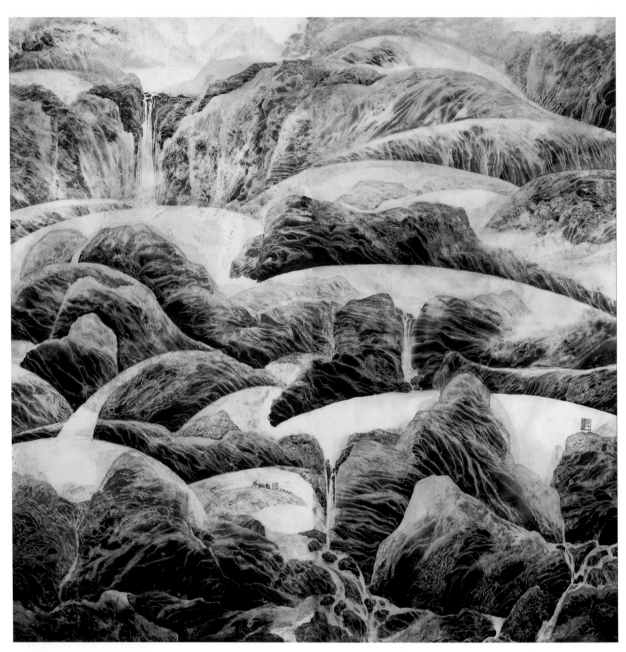

佳作

（作品背面）

劉振富 | 無聲的旋律
121 x 122 cm (共2件)
墨彩、畫布

清烏竹芳詩蘭陽八景宜蘭縣位台灣東北隅……歲次癸卯年之春 李至傑

泉源瀉出半山清泌獨有湯圍水異香豈否天工爐火後浴盆把住不驚寒

澳水回旋地角東山光日色聴瞳曨亭樓海市何人見蓬左滬煙疏雨中

石港深深口有關漁歌鼓棹任徘徊那知一夕南風急蘚簇春帆帶雨來

嶺石重重到處山四壁少居鄰秋來積潦無邊闊水色天光一鑑新

蘭城鎖鑰扼山腰雪浪飛騰響怒潮日夕忽疑風雨至方知萬里水來朝

重巒青峰映碧深西來爽氣一天秋山光入眼明如鏡空翠襲人無限

層層石磴繞青雲綠樹濃蔭路不分平面斜陽還返照晴煙一縷碧氳氳

曉牛高出半天橫環抱滄波似鏡明一葉孤帆山下過遠看紅日碧濤生

李至傑 清烏竹芳蘭陽八景
137 x 70 cm
書法、宣紙

東方媒材

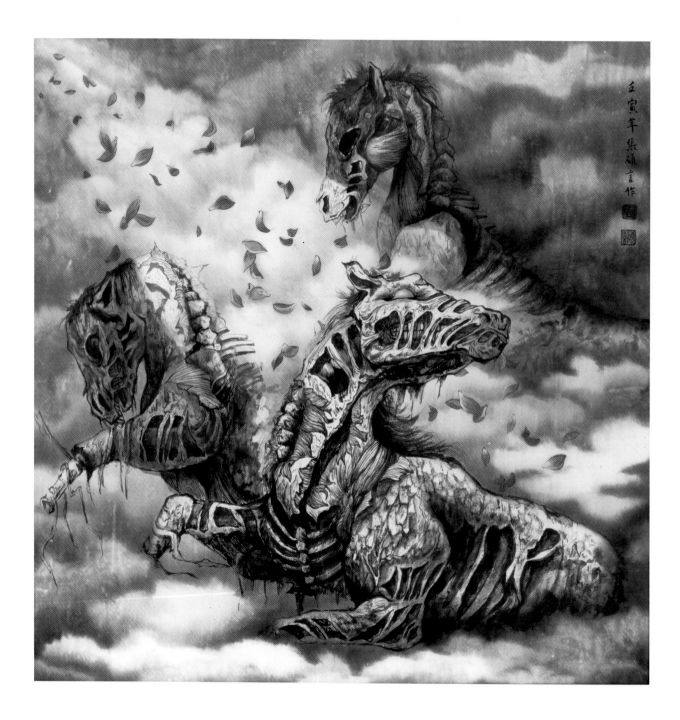

佳作

張碩言 墜落的希望
91 x 91 cm
水墨

陳韋童 | **盛夏**
70 x 139 cm
蟬衣宣墨

李美樺 | 翩翩
116.5 x 80 cm
膠彩紙本、礦岩、白金箔

陳榮昌 | **網中人**
178 x 148 cm
墨彩宣紙

東 方 媒 材

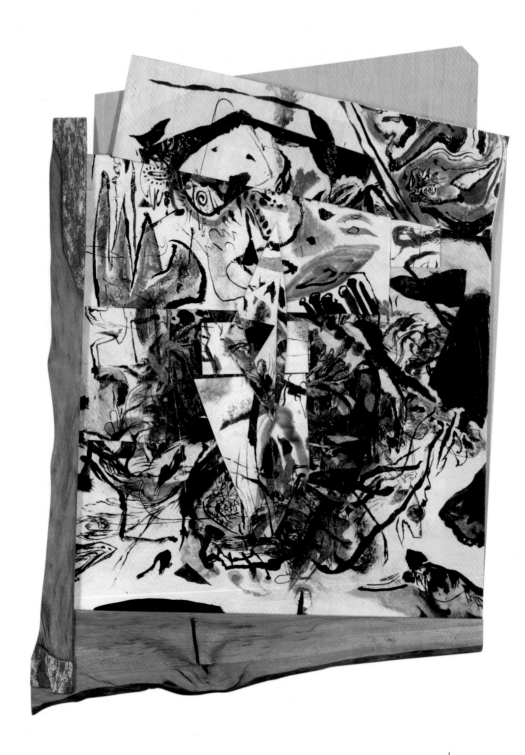

佳作

邱元男 | 老人嬰兒
128 x 102 cm
水墨

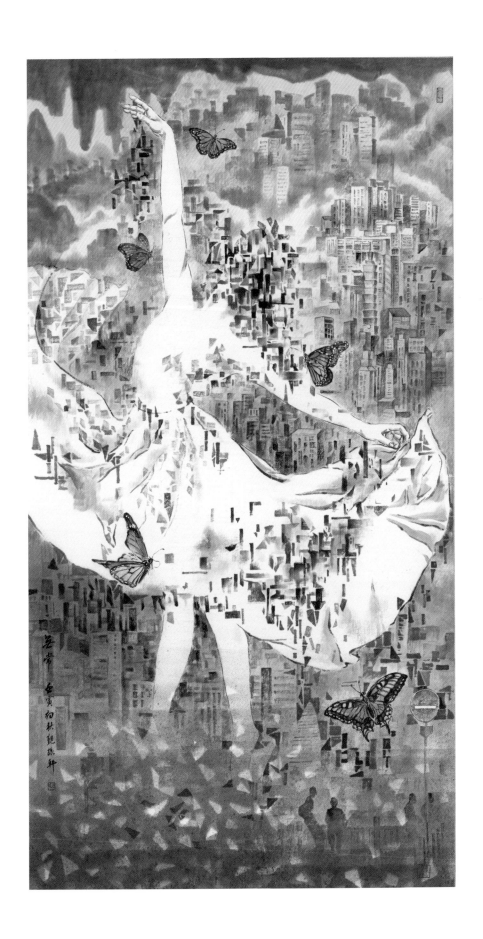

鄭振軒

無常
178 x 93 cm
宣紙、水墨顏料、墨汁

佳作

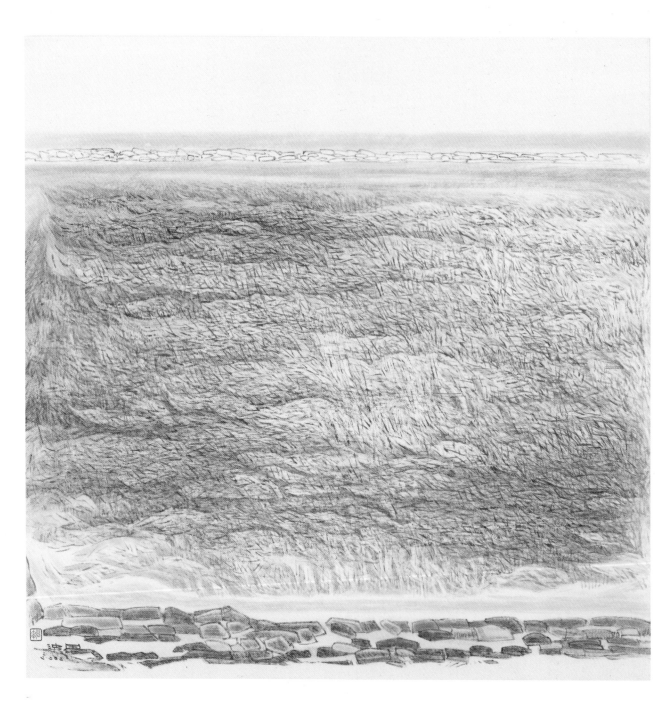

林妙俞 | 田泱
70 x 70 cm
水墨

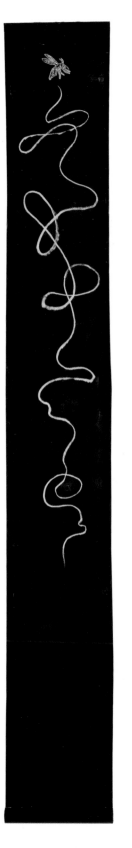

徐祖寬 **蚊跡起舞**
174 x 101 cm
水墨、壓克力地軸、
蚊子模型、相思豆

佳作

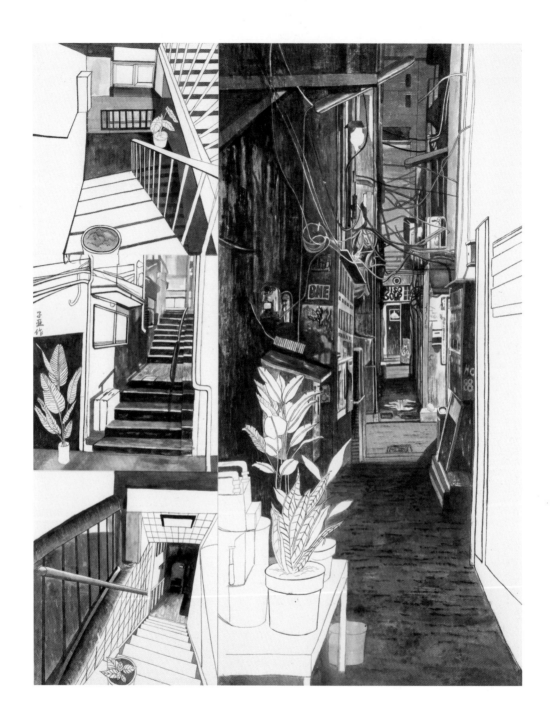

楊子亞 | 原則
129 x 101.5 cm
水墨紙本

石坊印痕

葉豐瑋於石坊署

此處非生活場域幅業生計多人湏水濇消費茟門密寧遠雜塵世喧嘩美汲小駒倣明陳繼儒見奏雜富牛紀言語讀書隨處静坐閒門即是深山

一面的悉未稅物就可蓺就會儚書印署先和翔海一樣開闊意不能制石福洧為使慧心靈活靜景佳方活是減少敁浊

知是是相靭羽心甼境的貪圖蚕可情卻但遮條件的知是敁愛盧麻如穙示米康涼亦能茟高每功

葉豐瑋 | 石坊印痕
135 x 33 cm
石刻

佳作

陳佑朋　邊界-南方澳大橋
72.5 x 91 cm
油畫、畫布、壓克力片、
3d列印樹脂

鄧曉雯 | **月光冉冉（二）**
50 x 70 cm
粉彩

施美蓮　定風波
91 x 116.5 cm
複合媒材

潘柏克 | 形碎記憶
73 x 91 cm
複合媒材、油畫、
壓克力、麻布袋

黃士綸　　我們總在彼端遙望彼此
130 x 190 cm
油彩、金箔、畫布

張羽菁 焦慮依附
116 x 90 cm
油彩

佳作

翁孟渭　忙（茫）
76 x 104 cm
水彩紙、水彩

黃煜炘 | **上帝的指引**
78 x 112 cm
紙本水彩

佳作

張晉霖 | 聽濤
78 x 108 cm
紙、水彩

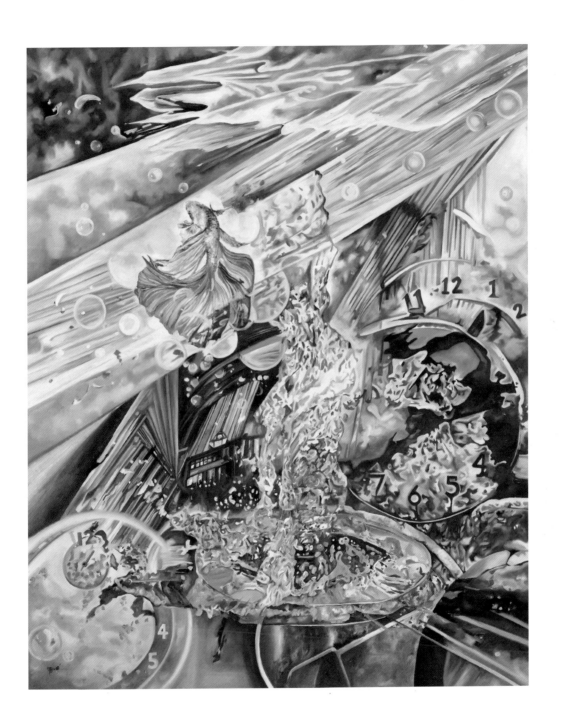

彭子怡 心浪
100 x 80 cm
油畫

佳作

曾冠雄　　大手與麻雀
200 x 72 cm
油彩畫布

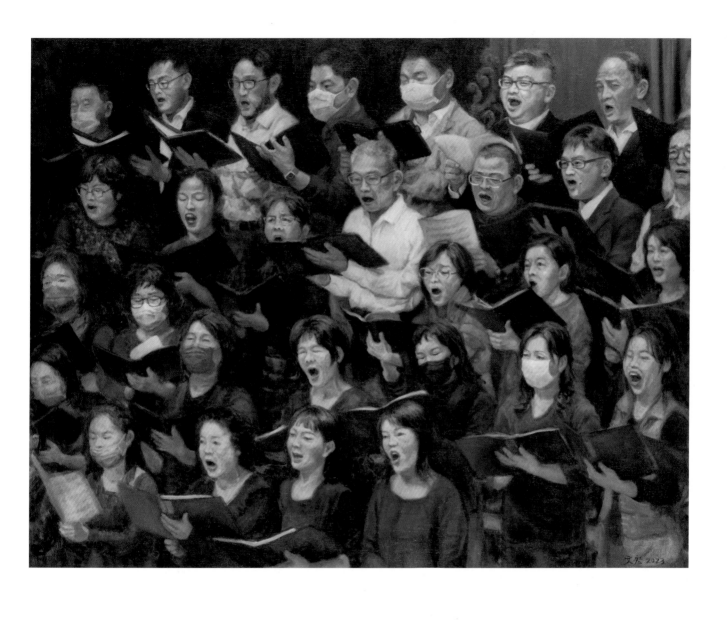

葉文宏 │ **美聲滿溢大彩排**
91 x 116.5 cm
油彩、全麻畫布

佳作

黃思喆 　魔窟 The Cave
97 x 130 cm
油畫

胡國智 | **我愛手機**
90 x 116.5 cm
壓克力

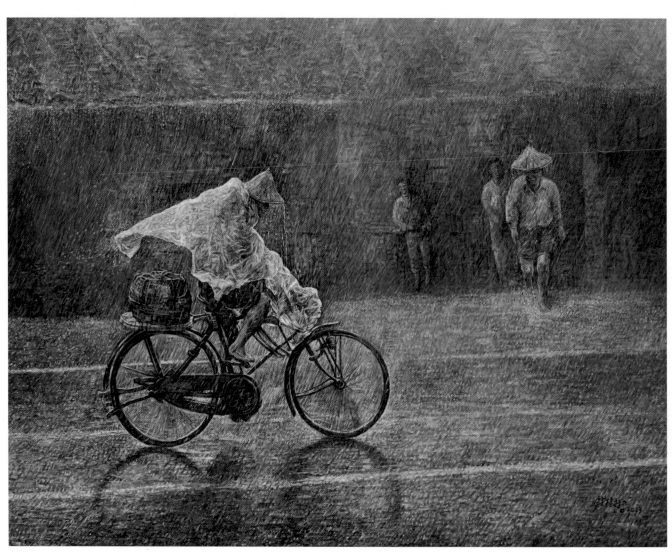

佳作

游樹林　西北雨
　　　　91 x 116.5 cm
　　　　油畫

湯嘉明　**城市・獵人3**
109 x 79 cm
水彩・紙品

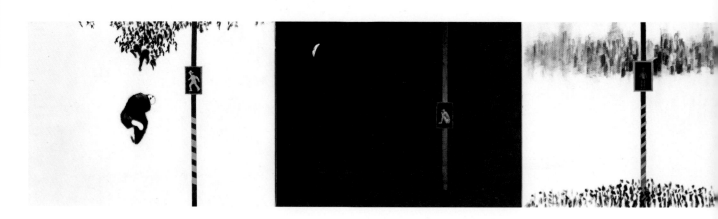

佳作

許至程　夏天
45 x 181 cm
油彩、畫布

林汝庭 | **場合** occasion
130 x 160 cm
油彩、仿麻畫布

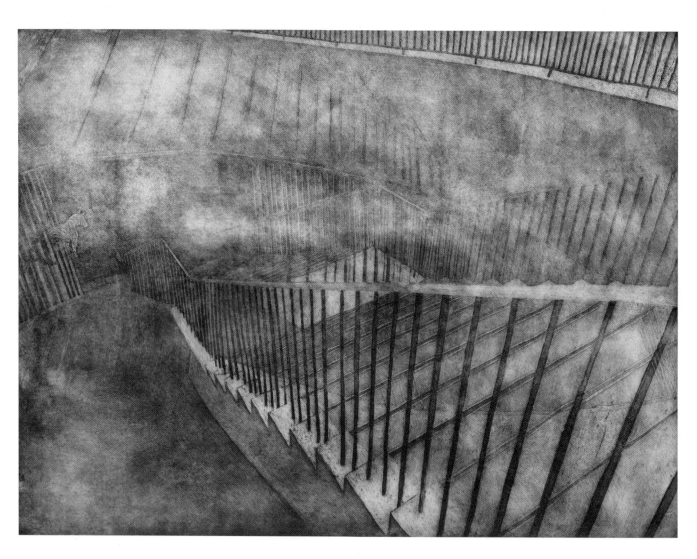

佳作

李貞儀　過渡空間
79 x 98 cm
銅版腐蝕

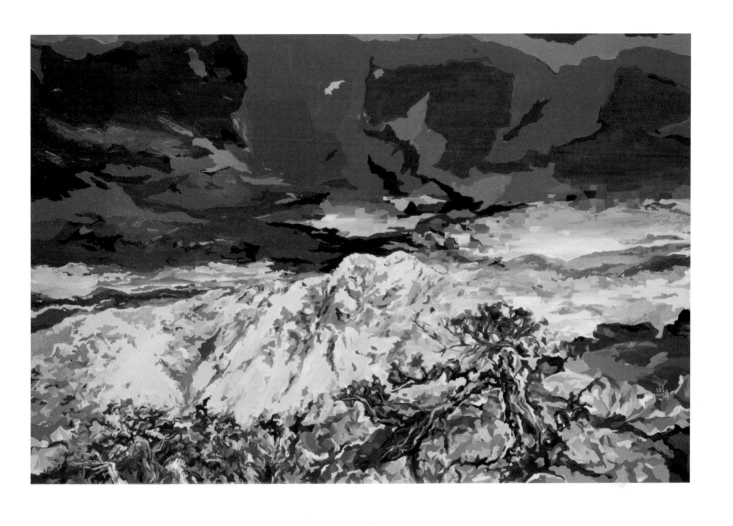

何淑貞 | **圓柏臆境**
60.5 x 91 cm
油畫、複合媒材

佳作

許䒹誠　海馬迴的備忘錄
80 x 130 cm
油畫、壓克力顏料、
炭精筆、畫布

林莊豪

異世界1號入口
91 x 116 cm
油畫、畫布

佳作

邱巧妮 | 躍動的生命
130 x 162 cm
油彩、畫布

鄞振軒 **歲月**
78 x 110 cm
木板、壓克力顏料、炭筆、
壓克力打底劑

佳作

王怡文 | 美好時光
55 x 78cm
水彩、貼箔、燒箔、
複合媒材

巫靜盈 | 漫步在那一片金黃
91 x 116 cm
水彩、畫布

佳作

林玫筠 | 原位覺醒 4
116.5 x 91 cm
油彩、畫布

佳作

陳岳宏 《Re樹林, 草地, 仙人掌的一場觀察行動-2》
227 x 196 cm
壓克力、畫布

陳志華 | **機械式介入-XIIII-共生實驗計畫-1**
120 x 120 cm
油彩、畫布

佳
作

盧婷宜　物件審思-1
66 x 102 x 10 cm
複合媒材

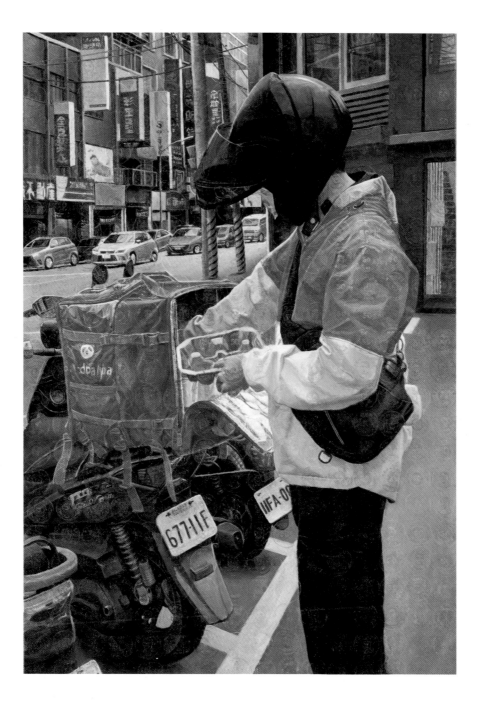

黃文松 | 銅板人生
116.5 x 80 cm
油畫

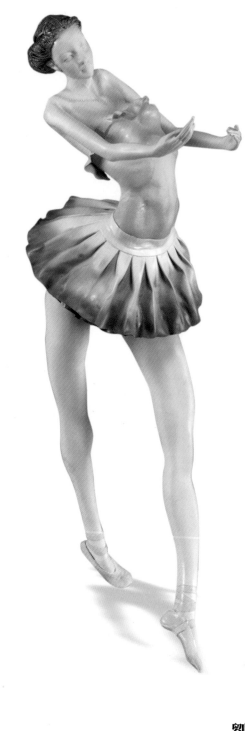

佳作

劉育維 | 舞伶
40 x 15 x 15 cm
植鞣牛皮

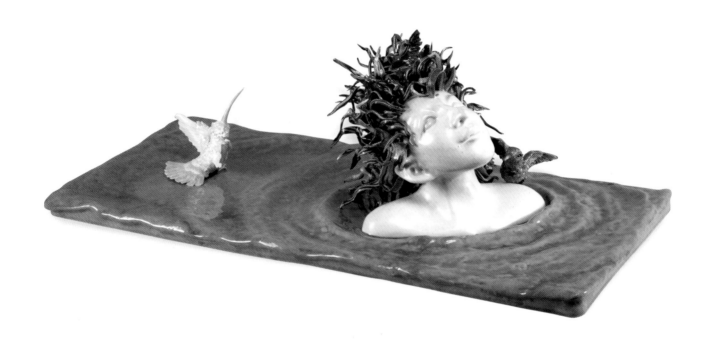

翁姗慧 水隅一方
24 x 34 x 69 cm
陶瓷

佳作

許至程 | 小七
90 x 80 x 40 cm
玻璃纖維、銅、
垃圾桶、油彩

蔡梓帆 　尋根
55 x 32 x 37 cm
樟木、柳安木、桃花心木、磁磚、
銅、鐵、銅箔、壓克力彩

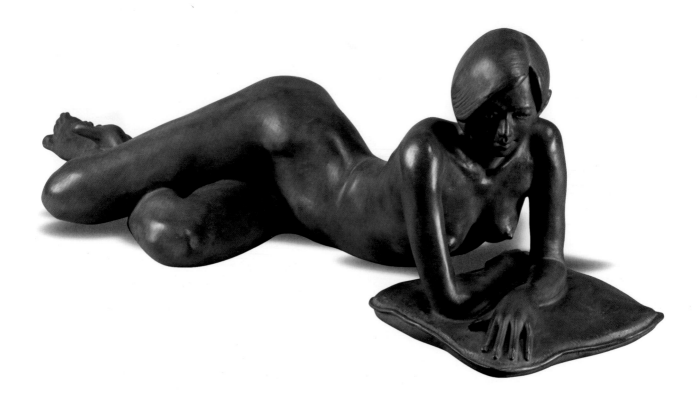

佳作

沈建德　**閒情**
28 x 81 x 33 cm
FRP、表面噴漆加油彩

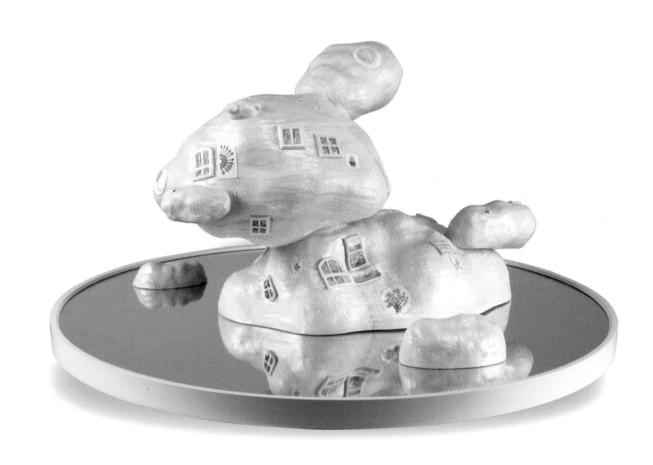

蔡敬蓉 我的心裡永遠都有你的位子
31 x 60 x 60 cm
瓷、氧化燒1240℃

佳作

陳宣宇　急於一身
29 x 44 x 29 cm
大理石、黑花崗、
土耳其玫瑰石、金屬

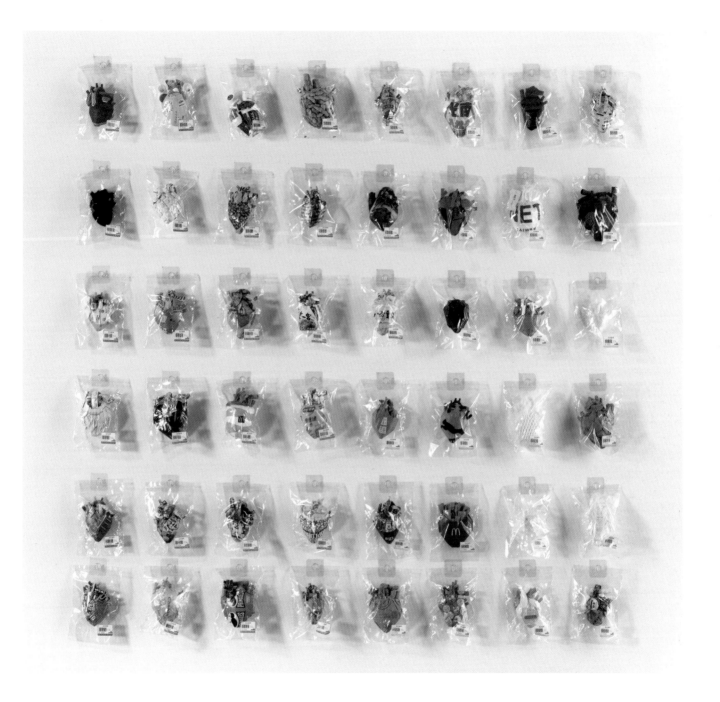

余陳渝 **框架重構** Re_Framing
174.8 x 172.4 x 7 cm
複合媒材

佳作

李慶利　日落時分
39 x 59 cm
相紙

俞柏安 此時・此刻05
37 x 28 cm
複合媒材

2023 宜蘭美術獎 YILAN ART AWARDS

佳作

張義生 | 影蹤幻境
120 x 175 cm
數位影像

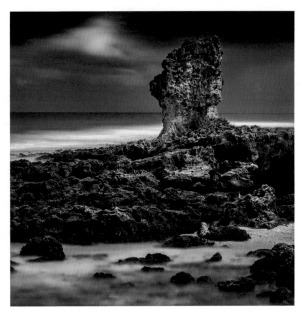

方鵬綱 | 忠於探尋的孤寂
150 x 150 cm
相機、相紙

攝
影

佳作

張延州 | 位子
40 x 60 cm
相機、相紙、數位輸出

周秀娟 來不及說再見
67 x 101 cm
藝術微噴

攝
影

佳作

游翠萍 | 閃舞
62 x 91 cm
相紙

吳開宏 | 此曾在：此不再
105 x 124 cm
攝影藝術相紙

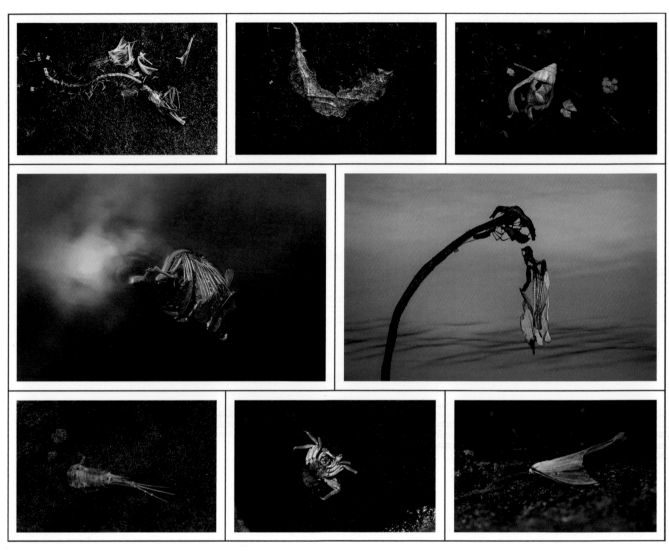

張宇青 | re/placing://the HOME－capsule hotels
96.3 x 52 cm (共6件)
實景攝影、Adobe Photoshop

攝
影

135

佳作

郭慧禪 | 魚罐廠 01-04
43 x 65 cm (共4件)
藝術微噴

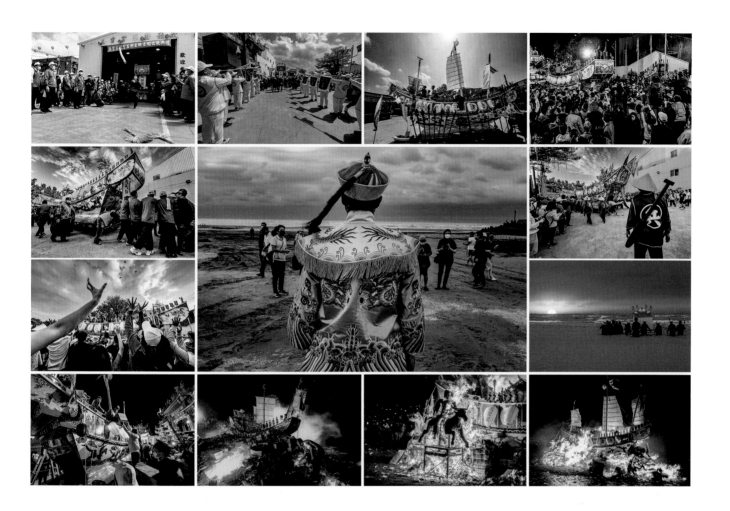

游行錦 送王船
101.6 x 67.9 cm
相紙

攝
影

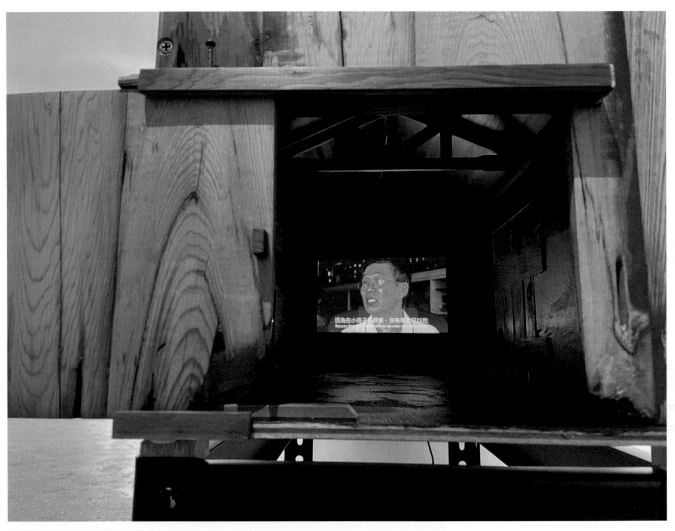

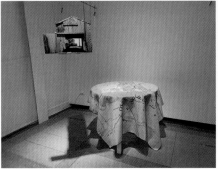 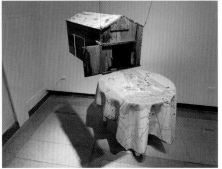

佳作

林思瑩 　**林業故事**
9 分 39 秒
單頻錄像、木材、
鐵件、棉布

鄭　育 | 置身
3 分 27 秒
錄像、壓克力板、投影機

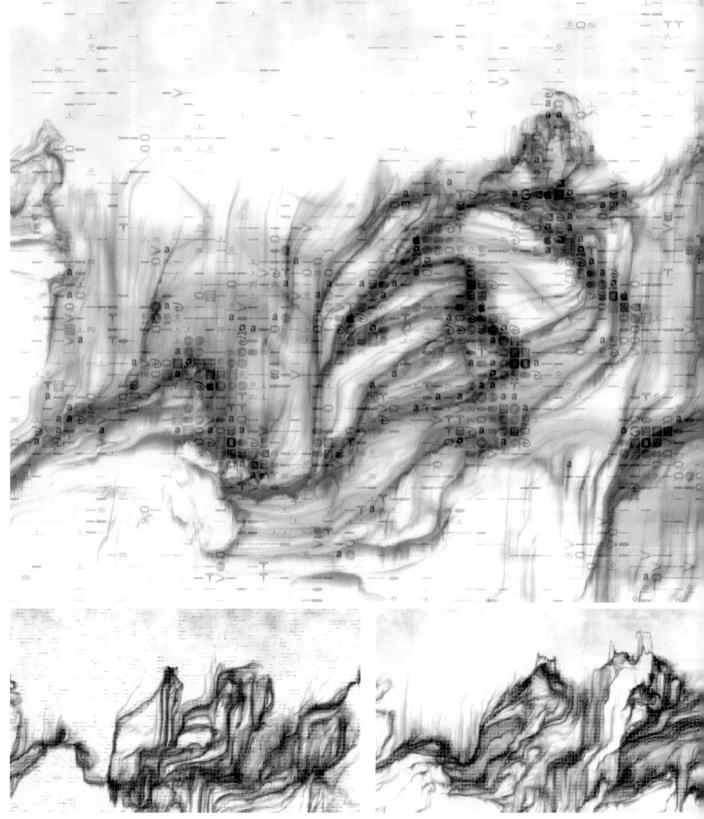

佳作

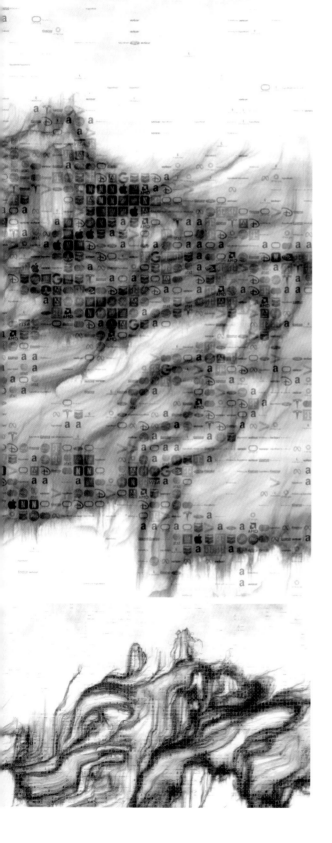

龔照峻、方旭 | **數據山水**
10 分
電腦生成互動動畫

靈犀集

2023宜蘭獎評審團

林曼麗

評審團主席

學 歷

　日本東京大學教育學博士

專 長

　教育學、藝術教育學、臺灣美術史、博物館／美術館經營管理、展覽策畫

現職／經歷

　國立臺北教育大學
　藝術與造形設計學系名譽教授

　2020.1-國立臺北教育大學藝術與造形設計學系 名譽教授
　1997.7-2020.1 國立臺北教育大學藝術與造形設計學系 專任教授
　2020.1-2022.12 財團法人國家文化藝術基金會 第九屆董事長
　2017.1-2019.12 財團法人國家文化藝術基金會 第八屆董事長
　2011.7-2011.9 日本國立東京大學院教育學研究科教育學部客座研究員
　2006.2-2008.5 國立故宮博物院院長

相關展出／著作

　總策畫近年臺灣美術史、臺灣當代藝術重要展覽：
　北師美術館《NEXT—台新藝術獎20周年大展》(2022.10.29~2023.1.15)
　北師美術館《光—臺灣文化的啟蒙與自覺》(2021.12.18~2022.4.28)
　北師美術館《不朽的青春—臺灣美術再發現》(2020.10.17~2021.1.17)
　北師美術館《日本近代洋畫大展》(2017.10.7~2018.1.8)
　日本東京藝術大學大學美術館
　　　　　　《臺灣近代美術—留學生的青春群像(1895-1945)》(2014.9.12~10.26)
　北師美術館《來美術館郊遊—蔡明亮大展》(2014.8.29~2014.11.9)
　北師美術館《依然是教育的先鋒、藝術的前衛—北師美術館序曲展》
　　　　　　(2012.9.25~2013.1.13)

　藝術教育與博物館博物館／美術館經營相關著作：
　《日本近代圖畫教育方法史研究》，東京大學出版會，日本東京，1989。
　《臺灣視覺藝術教育研究》，雄獅美術，臺北，2000.2。
　《博物館／美術館的未來性：行政法人制度研究》，典藏藝術家庭，臺北，2022。

　國際文化交流貢獻相關重要榮譽：
　2018 獲頒日本外務省「外務大臣表彰」
　2000 獲法國文化部頒發藝術與文學勳章騎士勳位

林永發
東方媒材類

學 歷
　私立中國文化大學藝術研究所碩士

專 長
　書畫創作與理論

現職 / 經歷
　國立臺東大學美術產業學系榮譽教授

　臺東大學美術產業學系主任、人文學院院長、臺東縣文化局局長、國立臺東生活美學
　館館長，評審：全省美展、全國美展、高雄獎、南島美術獎、宜蘭美術獎

相關展出 / 著作
　著作
　　水墨畫集11冊
　　七友畫會及其藝術之研究
　　日出・臺東・丁學洙
　獲獎
　　全省美展國畫首獎(41屆)
　　中國文藝獎章(39屆)
　　全國美展佳作
　　韓國釜山仁壽獎

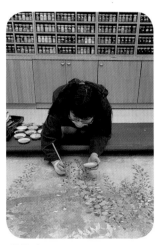

張貞雯
東方媒材類

學 歷
　日本京都藝術大學美術研究所日本畫專攻碩士

專 長
　膠彩

現職 / 經歷
　臺師大美術系副教授
　曾任東海大學美術系副教授

相關展出 / 著作

　作品獲國立臺灣美術館、新光吳火獅文教基金會、新光金控、玉山銀行、臺中市美術
　館、逢甲大學藝術中心、淇譽電子、浩恩國際股份有限公司等單位及私人收藏

　獲獎
　　日展(帝展)第一科日本畫、日春展(春季帝展)日本畫
　　太平洋文化基金會第5屆藝術新秀
　　全省美展膠彩畫部南瀛美展中部美展等獎項
　個展
　　國家文化藝術基金會贊助－張貞雯膠彩畫個展
　　2022—2023年新光總統傑仕堡大廳墻
　　「芳菲燦然—流轉在微光與葳蕤間張貞雯膠彩畫展」於臺中大墩藝廊
　　「花境—張貞雯膠彩畫創作展」於國父紀念館
　　「花開自在—張貞雯膠彩畫創作展」於國立臺灣美術館
　著作
　　芳菲燦然—流轉在微光與葳蕤間張貞雯膠彩畫輯
　　薰—芳菲絮語張貞雯作品集
　　繁花葳蕤—張貞雯膠彩畫專輯
　　花開自在—張貞雯膠彩畫創作展

羅振賢
東方媒材類

學 歷
　國立臺灣藝專美術科畢業
　美國Fontbonne University美術研究所藝術暨美術碩士(M.A&M.F.A)

專 長
　水墨、書法、素描

現職 / 經歷
　國立臺灣藝術大學榮譽教授、國立歷史博物館美術文物評鑑委員暨典藏管理委員。國立國父紀念館審議委員暨典藏委員、國立中正紀念堂管理處審議委員暨典藏委員

　國立臺灣藝術大學書畫藝術學系專任教授兼美術學院院長、藝術博物館館長、臺北市立美術館審議委員暨典藏委員、高雄市立美術館評審委員暨典藏委員、國立臺灣省美術館評審委員暨典藏委員、臺灣省美展評議委員

相關展出 / 著作
　※ 1981 國立歷史博物館邀請參與「寶島長春圖」(182.2 x 6450cm)鉅畫之繪製與張大千、黃君璧、張穀年、胡克敏等名家合繪，並擔任起草任務
獲獎
　第八屆全國美展第一名、中山文藝創作獎、國家文藝獎特別獎
個展
　2022 大地情緣-羅振賢水墨創作展，國立國父紀念館中山國家畫廊
　2016 大地情緣－羅振賢水墨創作展，國立歷史博物館國家畫廊、臺中市立大墩文化中心、臺南市立臺南文化中心
　1997 羅振賢畫展，臺灣省立美術館
　1996 羅振賢近作展，臺北市立美術館
　1991 羅振賢個展，國立歷史博物館國家畫廊、臺北縣立文化中心特展室、臺南市立文化中心、臺中市立文化中心
　1981 羅振賢畫展，臺灣省立博物館（臺北新公園）、臺中市立文化中心、臺南社教館

黃小燕
西方媒材類

學 歷
　巴黎國立高等裝飾藝術學院ENSAD，碩士

專 長
　繪畫

現職 / 經歷
　國立臺灣藝術大學美術系專任教授

相關展出 / 著作
個展
　2022 「風吹過的天空，雨落下的土地。」二空間，臺北
　2020 「黑色的眼睛」，二空間，臺北
　2018 「如浮雲、如日光」，日升月鴻畫廊，臺北
　2017 「務虛記」，中壢藝術館第一展覽廳，桃園
　2017 「復古風」，國立臺灣藝術大學國際展覽廳，新北市
　2012 「在華麗與蒼涼之間」，臺北國父紀念館，臺北
　2011 「在溫柔與喧囂之間」，小畫廊，高雄
　2011 「孤獨，是生命中的本質。」，三峽歷史文物館，新北市
　2009 「敘事詩」，首都藝術中心，臺北

林偉民
西方媒材類

學 歷
　　法國巴黎國立高等藝術學院碩士

專 長
　　油畫、水彩、複合媒材……等

現職 / 經歷
　　國立臺灣藝術大學美術學系專任教授

　　法國巴黎國際藝術村駐村藝術家
　　交通部、新北市政府公共藝術審議會委員
　　高雄獎、大墩美展、桃源美展、宜蘭美展……等美展評審

相關展出 / 著作
　　獲獎
　　　　第62屆文藝獎章，美術創作獎
　　　　曾獲國藝會創作類補助

　　展出
　　　2022　左岸・平方與根號個展，於正修科大藝文處
　　　2018　時空轉輪系列個展，於李澤藩美術館
　　　2001　默、意、激、澱個展，於臺北市立美術館

莊明中
西方媒材類

學 歷
　　國立臺灣師大美術研所西畫創作組碩士
　　北京中央美術學院美術學博士

專 長
　　油畫創作

現職 / 經歷
　　國立臺中教育大學美術學系專任教授
　　國立臺灣師範大學美術學系兼任教授

　　曾任國立臺中教育大學美術系系所主任、國立臺中教育大學秘書室主任秘書、國立臺灣美術館專業人員審查委員、臺中市立美術館典藏委員、桃園市立美術館典藏委員、教育部專審會美術類審查委員、高教評鑑中心大學美術類評鑑委員、中華民國油畫協會、臺灣國際水彩畫協會、臺灣今日畫會、臺灣中部美術協會、臺中藝術家俱樂部、創紀畫會等會員。受聘全國美展、文化部藝術銀行收藏徵選全國百號油畫大展、臺灣新貌展、臺中市大墩美展、宜蘭美展、新北市美展、聯邦新人獎油畫類評審委員

相關展出 / 著作
　　2023　策展<藝潮.匯流大臺中-走進現代藝術的豐原班>，臺中市立美術館前置展
　　2020　心海凝視-莊明中油畫創作展-臺中市大墩文化中心
　　2018　海洋進行式-莊明中油畫創作展-國立中興大學藝術中心
　　2016　寶島漫波-莊明中油畫創作展-彰化生活美學館

　　舉辦個展二十五次，國內外聯展上百次
　　出版個人創作專輯十冊建置大臺中美術家資料
　　(2001-2004年)-臺中市港區藝術中心

2023 宜蘭美術獎 YILAN ART AWARDS

王玉齡
立體造型類

學 歷
　　法國高等社會科學研究院影像博士候選

專 長
　　藝術策展經紀評論

現職 / 經歷
　　蔚龍藝術有限公司總經理

　　曾任典藏今藝術總編輯、臺北漢雅軒畫廊總經理、法國文化部附設雕塑協會展覽策
　　劃、花蓮公共藝術審議委員暨獎勵評審、花蓮石雕國際徵件評審、清大跨領域研究評
　　審、金邸獎評審

相關展出 / 著作
　　出版
　　2022.01　打開藝術致富門道，買對一年半漲10倍：專業藝術經紀人教你欣賞
　　　　　　　→收藏→投資三部曲，城邦集團麥浩斯出版社
　　2000-　　為多位臺灣、日本、美國和荷蘭重要藝術家撰寫畫冊藝評
　　2005　　　玩藝學堂：校園公共藝術，典藏出版社
　　2004-2011 92-99年公共藝術年鑑
　　1996　　　翻譯法國當代藝術評論家尚律克夏律莫（Jean-Luc Chalumeau）的
　　　　　　　「藝術解讀」（Lectures de L'art），遠流出版社

莊 普
立體造型類

學 歷
　　西班牙馬德里大學

專 長
　　複合媒材、裝置、平面繪畫

現職 / 經歷
　　藝術工作者

相關展出 / 著作
　　獲獎
　　2019　第二十一屆國家文藝獎 視覺藝術類
　　1992　臺北現代美術雙年展獎
　　1984　中國現代繪畫新展望臺北市長獎 臺北市立美術館

　　重要展出
　　2022　「遠方的吸引」，誠品畫廊，臺北，臺灣
　　2022　「印記/迴盪/詩篇——莊普個展」，創價美術館，臺北/彰化/臺南/桃園，臺灣
　　2021　「手的競技場」，國立中央大學—藝文中心，桃園，臺灣
　　2019　「幻覺的宇宙」，誠品畫廊，臺北，臺灣
　　2017　「晴日換雨 緩慢焦點」，誠品畫廊，臺北，臺灣
　　2015　「五彩竹-莊普的拾貳獨白」，北京現在畫廊，北京，中國
　　2014　「第8屆深圳雕塑雙年展」，深圳，中國
　　2013　「閃耀的星塔——莊普個展」，Apartment of Art，幕尼黑，德國
　　2012　「斜角上遇馬遠——2012莊普個展」，大趨勢畫廊，臺北，臺灣
　　2010　「莊普地下藝術展」，臺北市立美術館，臺北，臺灣
　　1995　「名字與倉庫」，遊移美術館——竹圍工作室，臺北，臺灣
　　1989　「一棵樹 一塊岩石 一片雲」，高地畫廊，關卡，西班牙
　　1985　「邂逅後的誘惑」，春之藝廊，臺北／名門畫廊，臺中，臺灣
　　1983　「心靈與材質的邂逅」，春之藝廊，臺北，臺灣

靈犀集

許維忠
立體造型類

學 歷
　　國立藝專

專 長
　　雕塑

現職 / 經歷
　　自由創作

相關展出 / 著作
　　獲獎
　　1991　中華民國現代雕塑獎/「空間壓力」
　　1986　全省美展首獎/「魚穫上市」/全省美展永久免審查資格
　　1985　全省美展首獎/「馬路施工中」、佳作/「災難」
　　1984　全省美展縣府獎/「張老師」
　　1980　臺陽美展金牌獎

　　重要展出
　　2006　富貴陶園個展
　　2005　雕塑與建築的對話/臺中現代畫廊/世貿中心/臺北國際藝術博覽會
　　　　　　「臺灣美術六十年特展」免審查作家/聯展
　　2000　鶯歌富貴陶園/個展
　　2003　宜蘭佛光山蘭陽別院/個展/花蓮石雕創作營雕塑聯展
　　1999　阿波羅畫廊/個展「心居住之器」系列
　　1997　宜蘭縣羅東田園畫廊/個展
　　1996　臺北火車站文化藝廊/個展
　　1995　亞細亞現代雕刻會臺灣交流展/臺北市立美術館
　　1994　臺北珍傳畫廊/個展

汪曉青
攝影類

學 歷
　　英國布萊敦大學藝術創作博士

專 長
　　攝影、繪畫、複合媒材之創作與教學

現職 / 經歷
　　青田藝術空間負責人
　　國立東華大學藝術與設計系兼任助理教授

　　專注於女性認同、創造力與視覺文化等主題的攝影、繪畫、複合媒材之創作與教學
　　2018中國《人物》雜誌列全球25名人之一

相關展出 / 著作
　　國際邀請展
　　2023　「AIPAD」，紐約，美國。
　　2022　「澳洲國際攝影雙年展：PHOTO 2022」，墨爾本，澳洲。
　　2022　「PhotoLux 國際攝影雙年展：You can call it Love」，盧卡，義大利。
　　2022　「Shero：臺灣當代女性藝術展」，臺南市美術館，臺南，臺灣。
　　2021　「身份美學：臺灣當代攝影的五種視角」，利馬市政府廣場，利馬，祕魯。
　　2021　「大邱攝影雙年展」，大邱，韓國。
　　2020　「Photoville攝影節」，紐約，美國。
　　2020　「沃韋影像雙年展」，沃韋，瑞士。
　　2012　「臺灣報到－2012臺灣美術雙年展」，
　　　　　　國立臺灣美術館，臺中。

康台生
攝影類 (複、決審)

學 歷
　國立臺灣師範大學美術研究所碩士

專 長
　攝影、攝影理論、攝影教育

現職 / 經歷
　中華攝影藝術交流學會名譽理事長

　國立臺灣師範大學藝術學院院長、設計研究所所長
　輔仁大學應用美術系所教授兼藝術學院院長
　中華攝影藝術交流學會理事長
　2016、2018臺北國際攝影節總監
　美展攝影類評審委員(全國、全國公教、全省、臺北市、高雄、桃園、新竹、彰化、臺中、臺南、宜蘭等)

　臺北市立美術館典藏委員、國立臺灣美術館典藏暨展品審查委員、國立中正文化中心展覽審查委員、國父紀念館展覽審查委員
　金鼎獎、金品設計獎、新一代設計獎等評選委員

相關展出 / 著作
個展
　北京人民大學徐悲鴻藝術學院、平遙國際攝影藝術節、師大藝廊、臺中市立文化中心、桃園市文化局、國防美術館、國父紀念館中山國家畫廊..等舉辦「虛與實」、「花情」、「片斷」、「浮世百敘」、「淬鍊. 省思」..等展覽共十八次
聯展
　全國美展、全省美展、兩岸三地攝影家、平遙、大理、北京、臺北攝影節、Photo Taipei、法國巴黎Impressions Galerie Librairie和Galerie Villa Des Arts 藝廊等

章光和
攝影類(初審)

學 歷
　紐約大學NYU藝術碩士

專 長
　攝影、電腦繪圖、影像處理

現職 / 經歷
　世新大學圖傳系副教授
　作品受國美館、高美館、北美館典藏

相關展出 / 著作
　2023　策展「抽象之眼」攝影展，展出「博物館水墨」系列、「植物誌0.5」系列作品，國家攝影文化中心臺北館
　2022　「鏡像 映像」攝影展，國家攝影文化中心臺北館
　2021　「歐布澤 宇宙」展，高雄市立美術館
　2016　「對照記-典藏影像實驗展」，臺北市立美術館
　2014　「2014 繪畫性植物誌」展，輔仁大學「輔仁藝廊」
　2013　平遙國際攝影展，山西
　2006　「彼岸，看見—臺灣攝影二十家1928-2006」攝影大展，北京 中國美術館
　2003　兩岸攝影名家聯展，國立歷史博物館 (國家畫廊)，臺北

沈昭良
攝影類

學 歷
　國立臺灣藝術大學應用媒體藝術研究所

專 長
　攝影

現職／經歷
　臺灣藝術大學兼任副教授
　Photo ONE臺北國際影像藝術節召集人

　自由時報攝影記者、副召集人
　中央大學專任駐校藝術家
　第九、十屆國家文化藝術基金會董事

相關展出／著作
獲獎
　2015　吳三連獎(藝術)
　2012　美國IPA國際攝影獎－紀實攝影集職業組首獎
　2011　美國紐約Artists Wanted年度攝影獎
　2006　韓國東江國際攝影節最佳外國攝影家獎
　2004　日本相模原攝影亞洲獎
　2000、2002、2012　金鼎獎
攝影著作
　2016　《臺灣綜藝團》
　2013　《SINGERS & STAGES》
　2011　《STAGE》
　2010　《築地魚市場》
　2008　《玉蘭》
　2001　《映像・南方澳》

郭昭蘭
新媒體藝術類

學 歷
國立臺灣師範大學西洋藝術史博士

專 長
現代與當代藝術史、策展、藝術史理論與方法

現職 / 經歷
國立臺北藝術大學美術系專任副教授

台新獎提名人及決選國際評審團委員
臺北市立美術館、宜蘭美術館典藏委員、威尼斯雙年展臺灣館諮詢委員

相關展出 / 著作
2022 策劃「水平藝術史：藝術史編撰法在臺灣」，重建藝術史研討會，國立臺灣美術館
2021 「穿越人煙罕至的小徑」，與林明弘、安靜(Lee Ambrozy)共同策展，北師美術館
2020 策展《有譜：從藝術作為方法到ALIA作為方法》，亞洲藝術大學聯盟，關渡美術館
2019 策展《旋轉歷史編撰學的爆炸圖》，日動畫廊
2018 策劃《聲音想怎樣？》論壇，春之文化基金會
2016 策展《健忘症與馬勒維奇的藥房》，北美館
2015 《藝術力Art Power》，原文作者：Boris Groys，譯者：郭昭蘭、劉文坤

吳宜樺
新媒體藝術類

學 歷
法國巴黎第八大學美學、科學與藝術科技博士
法國巴黎國家高等裝飾藝術學院互動藝術科技後文憑

專 長
跨領域藝術研究方法論、跨領域創作研究、新媒體藝術

現職 / 經歷
國立臺灣藝術大學美術系專任助理教授
中華民國藝評人協會理事長 & 聯合國教科文組織國際藝評人協會會員

相關展出 / 著作
2022 《1945長崎女孩》，電影劇場裝置，桃園科技藝術節
2020 《裡外急轉彎的D場景D scène Inside-out / Hamletmachine of Heiner
Müller》，表演錄像裝置，穿孔城市，臺北當代藝術館
2019 《軀田野》，表演錄像裝置，《排演換位 》活實驗聯展，朱銘美術館
2018 導演《Dark HEaRts暗心》跨域表演，臺藝大美術學院大工坊
2017 專刊專文《新媒體表演與述行性問題》，國立臺灣美術館數位藝術知識平台9月號
2015 學術論文《跨領域微探戲劇面向的杜象》，杜象之後-現成物百年國際學術研討
會，國立臺灣藝術大學
2006 《Je m' échappe tous les jours》，參展龐畢度藝術中心口袋電影節
Festival Pocket Films, Centre Pompidou, Paris, France.

林珮淳
新媒體藝術類

學 歷

澳大利亞國立沃隆岡大學藝術創作博士
澳大利亞政府傑出研究生全額獎學金
美國中央密大藝術學士 / 碩士

專 長

女性藝術、裝置藝術、數位藝術創作

現職 / 經歷

林珮淳數位藝術實驗室主持人、國立臺灣藝術大學創意產業設計研究所博士班兼任教授

中國科技大學講座教授兼規劃與設計學院院長
臺灣師範大學美術系博士班兼任教授
國立臺灣藝術大學多媒體動畫藝術學系專任教授
國立臺灣藝術大學多媒體動畫藝術研究所專任副教授兼所長並成立多媒體動畫藝術學系
中原大學商設系主任暨創所所長

相關展出 / 著作

獲獎

榮獲2019年義大利佛羅倫斯雙年展「新媒體藝術類」全球首獎，
獲頒「羅倫佐獎章」最高榮譽

展出

2022 【我是我－自塑之道】 ，順益臺灣美術館 ，臺北市 ，臺灣
2022 【我們／Women的歷史之前與之後】 ，國立臺灣史前文化博物館，臺東縣，臺灣
2020 「夏娃克隆啟示錄－林珮淳十數位藝術實驗室創作展」個展，
臺南市美術館，臺南市，臺灣
2020 「身體宣言：林珮淳個展」，大象藝術 Da Xiang art space空間館，臺中，臺灣
2020 「女性藝術2020」國際聯展，PPLG, Primopiano 藝廊，義大利
2019 「臺北藝術博覽會–越界與混生，後解嚴與臺灣當代藝術」，
臺北藝術博覽會，臺北
2019 「XII佛羅倫斯雙年展」國際聯展，佛羅倫斯，義大利
2019 「夏娃克隆創造計畫III」，國防美術館，臺北
2019 「夏娃克隆AR」，QCC藝術館，CUNY，紐約，美國

宜蘭獎 / 宜蘭意象獎

16 耕作一塊可以賣的地 ——————————————————————— 游婷雯

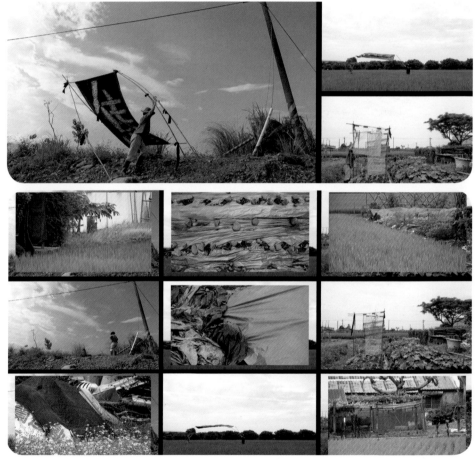

身處地方，重構物件的作用關係。

讓風與農作遮光網、防草塑膠布發生摩擦，
讓身體與竹竿在地面上尋找平衡，
讓施工聲響與景物互相應和，
讓售字立牌的意義與質地開始交涉。

沒有浮出答案，反而越發渾沌。
提醒我，持續向它發問。

銀獎

26 無際之境III ——————— 吳貞霖

要想了解事物的整體性質，必須退到足夠遠的距離，但卻難以得知細節；相反的，想要欣賞詳盡豐富的細部內容，就得靠近距離觀察，但又將失去整體性。

厭惡清晰且詳盡的東西，是現代情感的普遍反應，降低對事物感受的敏感度，是為了逃避真實力量的脅迫與都會裡的種種煩膩，而逐漸接受世俗的模糊化。模糊的圖像將物件的形體化約成簡單的明暗輪廓，得到接近平面的視覺體驗，成為了「世俗化」的象徵，並將生命個體的「個殊性」隨之抹平。

28 虛擬記憶 ——————— 陳欣志

攝影術的演變和人工智慧的出現都改變了我們對記憶的看法。存在於銀鹽底片上的模糊影像是過去的我，紀錄在數位影像中的照片則是當下的生活，但由人工智慧模擬推算出來的未來圖像則是未知而不確定的。這三種形式的影像在同一個時空中，共同建構出自傳式的虛擬記憶。

銅獎

32 黃金歲月 ——————— 賴易聰

藉由自身對於生命經歷的親身感受和體悟，進而以平面繪畫表達內心複雜的情感。

隨著時間的流逝，記憶中那些圖像、符號、影像、和自身對於在社會發展過程中所遺失的共同記憶，透過畫面的色彩、筆觸、線條、造型挑起一個個世代記憶，這些共同逐漸消失景象的情感記憶，為何讓我心中牽掛著？我想是愛、是童年的的溫度，比起在世俗中飄飄浮浮，或許童年純真、記憶更顯為珍貴。

34 是胖了點 ——————— 廖乾杉

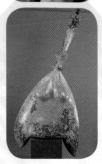

用自身戒宵夜習慣的過程作為人生發想，要專心做一件事情容易，要改掉一個習慣卻非常困難。

造型上做一個裝滿宵夜食物的塑膠袋，塑膠袋的上面束著一個紅色的提繩，而宵夜變成一個肥胖的人體。

優選

38 張達修 雨後過凍頂莊 ——— 曾郁文

以漢簡及陳鴻壽隸書基礎，依字型結構錯落變化佈局，在思想及運筆之間不受束縛，隨意自然書寫。以長峰試作快勁乾澀及緩筆墨印的乾、濃變化，希能營造漢簡轉化過渡時期樸韻及個人獨特雅逸。

註釋文：
春城新霽蝶蜂狂，拾級經過凍頂莊。
半嶺路迷濃霧合，層巒風度濕雲忙。
垂垂露李迎眸滴，簇簇芳茶撲鼻香。
最好牧童橫犢背，無腔短笛弄斜陽。

款：現代詩人張達修雨後過凍頂莊，凍頂山極美之地遠望層層山峰，心情豁然開朗，令人舒暢。癸卯書於篁山 曾郁文

40 節錄臨池心解 ——— 葉宗河

以草書表現朱和羹臨池心解。

註釋文：
思翁言坡公所書《赤壁賦》全用正鋒，欲透紙背，每波畫盡處，隱隱有聚墨，痕如黍米，殊非石刻所能傳。此皆用墨到極微妙地位，亦書家莫傳之秘也。

42 舞動夢想 ——— 孫世洲

傳統的「舞動夢想」是一場融合現代與藝術之旅。我巧妙地將羅東文化工場的冷硬元素一鋼鐵、水泥、玻璃，與蘭陽平原的自然風光一稻田、海洋和龜山島，融合在一起。

在如同巨木般高聳入雲的鋼架結構裡，一位優雅的舞者揮灑著紅色彩帶，成為視覺的焦點，而玻璃裡另一個舞者的影子則與其相映成趣，氣球則象徵著夢想的飛揚，自在地穿梭在現代與傳統之間，展現出這個城市新的藝術生命力。

44 春江水暖-3 ——— 康興隆

春江的水溫漸漸升高，湍急的水流也漸趨平緩。在這悠然的時刻，芒花開始綻放，點綴著江岸的景色，芒花如雪一般白淨，如同一朵朵綿羊在江岸翩翩起舞，為整個春江增添了一絲詩意與生機。鴨子和鵝子們看到江水變得溫暖舒適，便迫不及待地跳入水中。他們在江面上翻滾嬉戲，互相追逐著，展現出無憂無慮的快樂模樣。鴨子們在水中輕巧地划過，宛如一幅和諧的水上畫卷。

The water temperature of the Spring River is gradually rising, and the turbulent water flow is gradually calming down. At this leisurely moment, like a harmonious water painting.

46 網美熱點：老梅石槽 ———— 李孟育

個人對於《網美熱點：老梅石槽》的色彩設定，與挑戰保留線條的企圖及老梅石槽作為社群媒體打卡景點的特性相關。以覆蓋性低的紫墨、片狀顏料將岩塊暈染成彷彿開濾鏡的甜美色彩，既反映時下自拍潮流、也能保留帶有書寫性的輪廓線條。

48 看！我幫你記住了 ———— 許哲維

我認為繪畫在當代逐漸失去一種自我探索的意義，作品的物質性與空間性對一位作者的重要性逐漸消逝。

因此我在這件作品描繪出一個繪畫者的小天地，那裏有古典的壁畫和教堂的筒形拱頂，兩棵大樹撐起這片天地，我們在裡面飲酒作樂，也如畫中人靜靜地看著我們一般，畫面給出的想像世界與現實世界的界線，在我們好奇的目光中逐漸消融，我們在畫中，也在現實中，畫在畫中，畫也在現實當中，現在這種感覺將由我們一起記住了。

50 夜訪 ———— 黃彥勳

2017年，一位訪客穿夜星海，待她離去時人們才驚覺它的存在，是彗星？卻沒有彗尾，是隕石？科學家認為其造形更似太空船。無人能解答其身份，然而她正以我們難以追趕的速度遠去，留下永遠的未知。

這份未知，帶來了無盡的浪漫與想像。也許只是顆無聊的石頭經過，但我更願意相信她是位遠到的訪客，默默飛來並觀察我們，相信這位訪客的到來能成為我們人類存在的見證者，當我們仰望星空的時候或許期待在天的另一邊，他者在注視孤獨的我們，藉由其的存在來確認我們存在的意義。

52 恐龍公園 ———— 葉誌航

在重新研究用色過程中產生的類雕塑技法，讓我在創作時充滿動力，在疊加多層的顏料之後，用刀和鈍器撕開、移除，充滿著緊張和刺激的不確定性。在顏料堆疊過程中，不斷地構思畫面的顏色組成，撕開顏料表層時又必須重新組合畫面，這微小的高低差之間，蘊含了許多種不同可能性。

優選

54 川 ——————————— 吳若曦

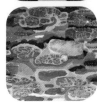

運用不同種類元素進行融合,並將中國傳統山水題材一一拆解,再利用有關於水的詩詞融入作品中,進而形成這幅畫的主題-川。

製作過程中,選擇各種藍色與白色的壓克力顏料,作為描圖紙與畫布的黏著媒介,且運用果汁機將性質不同的宣紙、描圖紙和顏料,按照均勻度不依的方式混在一起,製造出微微起伏的波紋感。此外,較細節的部分,則是用描圖紙遇到水會產生皺摺的現象,做出意外的效果。

56 聽海…… 夢海…… ——————————— 黃玉艮

從小住宜蘭壯圍海邊的我,對離開家鄉的遊子,將家鄉的海入畫是我的夢想,聽海夢海一個人靜靜的擁…有…。

58 浮動景緻系列-結晶風景2 — 張 驊

當代的視覺環境,「觀看」不再只是單純的眼球運動。

其中,「數位世界」雖然為我們展開更寬廣的視覺體驗,卻也逐步邁向虛擬化,我們所觀與所感似乎是現實的某種偏移,例如:元宇宙、AR、VR等擴增實境。當特別凝視那些透過數位編排的風景時,不難發現其中與現實矛盾之處:過度清晰銳利而失真的視覺、扁平而扭曲的質地與輪廓等。

創作者「浮動景緻」系列長期關注的主題,則是討論當代影像風景中那些「清晰的不清晰」。

60 遺失空間 ——————————— 穆雨致

孤獨與挫敗感是一個過程,當中包含了許多不同情緒的轉變,透過身體創作和藝術媒材能夠由內而外去表達情緒狀態的形狀。

記憶使我們產生情節,藝術給了溝通方式去自由的表達,呈現個人情節。本次創作透過創作過程中,嘗試去直面一些情緒感受的變化,將自己迷失、憤怒、失望等等的情緒,轉化成情節,進而衍生成場景去敘述,形成具體概念並刻劃到立體結構作品上,試圖營造一種狀態,一個獨自思考的空間。

62 動物新視界 —————————— 林美智

動物園，一個親子活動熱門的場所。

親子間歡樂的嬉笑聲總在喜愛的主角出現眼前時盪漾耳邊。孩子長大後，動物園成了喜愛攝影的我創作的園地。不同的時空、不同的心情，希望也能創作出不同的作品。

64 凝窒的年歲 —————————— 唐蔚光

疫情下的生活彷若典藏了人們的笑容，孩子們的笑臉在校園間不再俯拾皆是，雖然如此，笑聲依然不絕於耳。

看不見口罩下的稚嫩臉龐，戴著口罩的身影，反而散發出一種無奈、苦悶氛圍，時空彷佛在此凝結、靜止……。

期待疫情早日終結，恢復校園原有的青春活力！

佳作

68 青山綠水 —————————— 游梅嬌

運用水墨媒材外加入水干顏料，一層一層的堆疊與空間的掌握，運用筆墨的技法加上流動技法使其產生更豐富多元的面貌！

69 Zima Blue —————————— 林芷筠

追尋那道光芒的源頭，是一切事物的真理！

創作理念　優選

159

佳作

70 異香 ——————— 黃智暐

香味是人類記憶環境、事件甚至一個人的重要元素。而物體發散到環境的香味刺激人類的感官並引發遐想，就算沒有直接看到也會對其印象深刻。

「異香」這個題目探討的除了氣味，更是討論散發在環境裡的氛圍，如同香氣會影響人、感染人並給人深刻的印象。也探討內在與散發出的外在表現給人印象其實存在差異。如同畫裡的曼陀羅花散發醉人且濃烈的香氣，但本身卻是劇毒的植物，劇毒的內在令人恐懼，但其香氣卻吸引了人的欣賞及蝴蝶的探訪。

71 嬋娟 ——————— 陳宗煜

夜晚的沿海彷彿藉由月升日落浪起潮退等呈現出自然現象的藝術創作。而奇石經過海浪琢磨以拍打後的紋理與頓挫音韻節奏閃耀普照著大地，深感觸動震撼，讓我更沈迷於東海岸岩石、溫度及景色的壯闊。再將宜蘭沿海生活的樣貌描繪在畫面當中，彷彿將宜蘭的日常以及獨有的美學合而為一。

72 被吞食的自然 ——————— 劉瑛峯

發人深省的社會議題元素；城市化的發展對於大自然環境的傷害，山石海洋被掏空的隱憂。

73 禁空 ——————— 彭志成

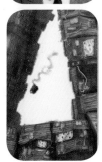

臺灣嚴峻疫情，首當其衝的臺北市萬華區茶藝館衍生感染事件，如今被外界視為「禁區」，各式汙名歧視排山倒海，臺北市萬華區街道上空蕩蕩，受到疫情影響，萬華成了民眾走避的疫情熱區。

作品畫面中心三角形留白，突顯出禁空感。只剩消毒車穿梭其間，並噴出SOS的求救訊號(消毒液)。左邊的大樓陰影暗示巨大壓力即將來襲。作品幾乎以冷色調為主(冷漠、不安)，唯獨右下角的廟宇屋簷與消毒車是暖色調，表達在疫情肆虐下是民眾唯一的心靈寄託與信心來源。

74 無聲的旋律 ——————————— 劉振富

即使在生活的喧囂中，人們心中的旋律不曾停歇。萬物皆有自我運作模式，而元宇宙虛擬世界和現實世界的連結，就像電影蒙太奇手法般，跟著心中的旋律，在不同的時空中遨遊探索。

作品運用了「按提白文皴」和「雙世圖」技法，展現出作者的獨特風格，編織出虛實、光影和動感氣勢，創造出一個多重維度的奇幻世界。

75 清烏竹芳蘭陽八景 ——————— 李至傑

學習書法是一門需要"堅持、耐心、毅力"的藝術，除了得良師引入門，亦要勤臨古人法帖方能精進書藝。

我們常浸沐在唐詩、宋詞中詩人對當下景物、人物、花草、時局的有感，化為生動文字躍然紙上，而在我們生活的土地上亦不乏前人留下的詠讚！

我選擇清朝烏竹芳詩作"蘭陽八景"為創作題材，以漢簡牘片為意象載體，運用漢簡帛書體融入曹全碑、史晨碑和馬王堆之墨韻，佈局行氣，完成全文寫作。

註釋文：

曉峰高出半天橫，環抱滄波似鏡明。
一葉孤帆山下過，遙看紅日碧濤生。
層層石磴繞青雲，綠樹濃陰路不分。
半面斜陽還返照，晴煙一縷碧氤氳。
重疊青峰映碧流，西來爽氣一天秋。
山光入眼明如鏡，空翠襲人無限幽。
蘭城鎖鑰扼山腰，雪浪飛騰響怒潮。
日夕忽疑風雨至，方知萬里水來朝。
磧石重重到處勻，青山四壁少居鄰。
秋來積潦無邊闊，水色天光一鑑新。
石港深深乍開口，漁歌鼓棹任徘徊。
那知一夕南風急，無數春帆帶雨來。
澳水迴旋地角東，山光日色照曈曨。
蜃樓海市何人見，遙在澹煙疏雨中。
泉流瀉出半清湍，獨有湯圍水異香。
是否天工鑪火後，浴盆把住不驚寒。

76 墜落的希望 ——————————— 張碩言

重考這一年，和我留著相似之血的白髮老人，在我考完試離世，我都還來不及跟他說我今年考得很好，和諧的家頓時了無生氣，我無法用語言描述我的悲傷。

不知過了多久，和我相愛的愛人選擇與我告別，一切將我打到深淵，被黑霧掩埋。

我只能說，有誰能理解我的感受？又有誰能傾聽我的痛苦？

我選擇吞下一切，告訴自己一切都會結束，而世界將會再次給我一線希望。

蓮花象徵不僅是希望，更多的是這份悲傷過後帶給我的美好。

77 盛夏 ——————————————— 陳韋童

狼系列之一，畫面呈現的季節為夏季，在夏天的清晨，太陽剛剛露出微笑的臉龐，林中的樹木和草叢綠意盎然。母狼和小狼在陽光下相依偎，享受美好的夏日時光。微風輕拂，帶來陣陣清涼，讓它們感受到大自然的美好與神奇。這一刻，彼此間的關愛和溫暖彷彿溶入空氣中，為這美好的季節增添了一份溫馨。

佳作

78 翩翩 ———————— 李美樺

每個人都曾有年輕美麗的模樣，專屬自己的愉悅思維，穿上新衣裳，把惱人的事拋到九霄雲外，心情也跟著飛揚起來，飛上雲霄隨風兒輕輕擺動，陽光映照在身旁，白金箔象徵著無價，有如女人的心純潔無瑕，強韌的意志信念，可以活得更精采與美麗，綻放出更多生命的火花，粉色的背景裡，風兒及雲朵的搖曳中，把溫柔的心如花粉般四處飄蕩延續，為社會帶來更多的安定。

79 網中人 ———————— 陳榮昌

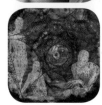

回望一生中，歷遍多少悲歡，愛恨的糾纏。疑惑遭遇取決出生時的命狀、八字、面相和手相。
重重生命的交錯，將生墮入網中央。
名利追逐，消磨人生的動力。
情愛執迷，耗盡一生的青春。
驀然回首，破網除迷，願能闖開一片新天地。

80 老人嬰兒 ———————— 邱元男

初始與結束一直循環，不斷堆疊起來了，極端又靠近的一種生物。

81 無常 ———————— 鄞振軒

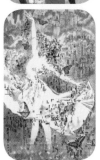

以畫來表現一位舞者正沉浸在於自己的舞台，她看起來正無憂無慮地舞動自己的人生，但人生中不是所有事情都永恆存在，我們總是會由於一些無法預期的挫敗，導致心靈及肢體的記憶逐漸斑駁凋零，我們無法控制無常什麼時候會到來，但可以做的事情是珍惜把握每一刻日常及所擁有的一切。

82 田泱 —————————— 林妙俞

春耕前，湛水休耕時節，細雨紛飛的宜蘭田，看起來，像海～

田野間霧白陌陌，是渡冬水鳥們的家，而城鄉間迫迫的房舍，是鄰近人們的家。

若有一種思緒，物狀難以形容，那麼筆墨線條在當中的運作，會是扮演著怎樣的角色？

筆性、筆意與筆趣，作品田泱在線性與線形的構築之間，似乎自有一種理趣與樣貌～

83 蚊跡起舞 —————————— 徐祖寬

睡眠時，聽見蚊子的聲音，痛苦。

黑暗中，忽左忽右的嗡嗡，惱人。

飛行的路徑間，留下一個個紅紅的腫包，憤怒。

伸手拼命地抓取，終於打到了蚊子，那時的我雙手合十，如同祈禱。

蚊子的屍體落到地上，地上的鮮血，是蚊子的?還是我的?

左右以書寫性的線條描繪蚊子的路徑，藉由中央長卷由上至下的敘事性，描繪捕捉過程，最後合掌拍死蚊子，透明的地軸中，是事件的結局，是不會動的蚊子，與一點點的紅。

84 原則 —————————— 楊子亞

在這個複雜的世界，不管是家庭、學校、人際關係都像小巷子一樣擁擠，有時候我們會為了離別人更近一點而忘了給自己設立底線，而這幅畫的白色部份是我希望給自己設立的標準，就算這個世界多麼複雜黑暗。我依然可以像植物一樣正直，屹立不搖，不會因為別人而輕易地改變自己的原則。

85 石坊印痕 —————————— 葉豐瑋

從開始學習書法時，便接觸到篆刻藝術，也深深愛上這個媒材，在小小的空間裡，彷彿存在著無限可能。

最初是從《篆刻學》(鄧散木)入手。後來在恩師的指導下，重新從漢印入手磨基本功。此次參賽創作過程及理念，均是容自己所長，印文不管何種字體，其字畫均有正側俯仰之姿，屈伸開合之態，攀搭顧盼之情，言笑動態之趣。在左者必顧其右，在右者需面顧其左。雖姿態不一，而神情一致，使點畫在方寸中有情。

佳作

86 邊界-南方澳大橋 ——————— 陳佑朋

作者的父親早期是居住在宜蘭南方澳地區，兒時經常到宜蘭等地參訪，也對南方澳大橋有段相處的記憶。

創作本件作品是因二零一九年發生的大事件斷橋事故，深藏記憶中的大橋以分裂的畫面映射在作者的眼中，得知消息令自己感到非常的震撼，而後希望透過畫面將所見的景象以作者的方式吸收消化後產出，藉此呈現出空間中那無比銳利的邊界，經由視覺想像的方式將這段歷史紀錄呈現。

87 月光冉冉（二） ——————— 鄧曉雯

本作品是近期創作月光系列中的系列(二)，利用灰藍色的紙張，將月光及垂掛植物閃耀金黃色的對比光芒，簡潔的畫面使人平靜，也是我想塑造的作品呈現。

88 定風波 ——————— 施美蓮

回顧一生，熱血工作無盡付出，風風雨雨後，安歇在未知的孤獨裡。

何妨吟嘯且徐行，山頭斜照來相迎，簡單幸福的種子在心裡。

回首向來蕭瑟處，歸去！也無風雨也無晴。

89 形碎記憶 ——————— 潘柏克

作者運用舊的麻布袋經過破壞、重組、拼貼、形成肌理的方式，形成歷史記憶，還於時間性之間遺留下的歷史軌跡，呈現出強烈的形碎記憶。表現方式不僅凸顯了時間性的新舊對比，展示人類對自然破壞和改造的影響。對物質和空間的形式再現方式，展現藝術性的美感以及深刻的文化內涵。

90 我們總在彼端遙望彼此 —— 黃士綸

敘事者系列皆來自於陽明山駐村後的經驗，體驗過山中空氣的濕潤，森林的光影變化以及硫磺的氣味，不如歸去山林的想法持續出現，回溯自己兒時的童年經驗本就在山林中渡過，爾後皆影響著自己的創作，在每日爬山的過程中想起薛西弗斯推石頭上山的過程，回頭檢視自己的創作，也是不斷的堆疊不斷的嘗試，這個古老的神話始終投射在我們的生命之中，成為人生的課題，而創作對他而言就是那顆巨石不斷不斷的往上推動。

91 焦慮依附 —— 張羽菁

當不安感伴隨焦慮侵襲，就像被一團團烏雲籠罩，渴望被理解的心理暗藏著對自我的不自信，就算盡了一切努力，害怕還是會讓人感到無力。學習接納不完整的自己，開啟一趟自癒的旅程。

92 忙（茫） —— 翁孟渭

一成不變的工作、一成不變的生活，日日夜夜都在重複著雷同的事情，這樣的忙碌是否忙著忙著就變成茫然了……。

93 上帝的指引 —— 黃煜炘

時代變遷人們過度依賴手機，不管上網搜尋資料或行車導航種種，只要透過如同扮演「上帝」角色般的衛星發射訊號，即能得到解答與導引。

網路時代來臨，可說是人類科技文明的表現，但在人與人之間的交流與互動或許有種虛幻且不切實際之感。

在畫中我採用生冷的影像重疊法來詮釋時空的虛浮與幻滅。

佳作

94 聽濤 ——————————— 張晉霖

位於宜蘭布滿卵石的海岸，一波波捲起又退去的海浪，伴著浪聲時而迴繞著，它的旋律有時驚濤拍岸，有時優雅平靜。每一顆卵石如共赴一場音樂盛宴的聽眾，隨之悠揚，也隨之低吟，我加入它們，足下窸窣作響聲彷彿踩踏琴鍵流淌的音符，伴浪濤聲聲入耳，微鹹海風輕拂，一片溫暖色彩於心底蔓延，聲色共舞，天地有大美而不言，只有謙卑及開放的心，才得以收獲大自然給予的饋贈。

95 心浪 ——————————— 彭子怡

那串白色水花不斷地改變方向，可惜總是甩不掉後面那些清冷的孤獨。

若我跟你說，畫中的鬥魚天生是美麗的格鬥家，卻也註定了一生只能獨來獨往的孤單命運。

吹成的泡沫，用手指一邊輕輕點著泡沫，是牠殷殷期盼的浪花，我頓然發現手上的夢已不再單純，只是記錄抱著滿布歲月痕跡的我，而是孤獨的心浪。

96 大手與麻雀 ——————————— 曾冠雄

「人赤裸裸地存在。他不是想像中的自己，而是他意欲成什麼才是什麼。」－保羅·沙特。

存在這個社會裡，勢必要讓自己順應這個社會，當我們潛移默化地被「同化」，或是主動去追求社會制定的標準，過程中我們的心是否充斥著疑惑和矛盾？麻雀作為與人類共存的鳥類，在生活裡隨處可以找到牠們的蹤跡，傷感的是「生命」與「生存」這兩個詞彙，比照我們與牠們之間，卻格外諷刺。

97 美聲滿溢大彩排 ——————————— 葉文宏

後疫情時代，大學校友合唱團團員們不忘對合唱、對藝術熱愛的初心，在正式登台演出前的最終彩排。傾情投入的生動表情，尚未著正式服裝，儘管學長姐弟妹，年齡有大有小，術業各有專攻，因著對音樂藝術的執著喜愛，歷經疫情隔絕的洗禮，仍祈願大疫重生（大藝崇聲）的國家音樂廳演出，在這藝術殿堂的彩排片刻，滿滿的構圖，強烈表達了一幅聲色滿溢，生動有趣又令人滿懷感動的畫面！

98 魔窟 The Cave ————— 黃思喆

洞窟，是史前人類的庇護所，讓人類能在惡劣的自然環境下生存、繁衍，史前人類也在這樣的環境下創造了洞穴壁畫，成為視覺藝術的源頭。在櫛比鱗次的都市叢林裡，我也找到這樣一座屬於我原始的洞窟，在那兒我能全力釋放創作的原始慾望。

99 我愛手機 ————— 胡國智

以社會批判來詮釋一種目前的存在感，由於現代科技的發達，人與人的溝通只是手指間的游動，似乎遺失了真實的互動與溫度。

100 西北雨 ————— 游樹林

夏日的午後偶來一陣雷雨，來得急去得快，雨腳還未跨過到對面田裡，就瞬間停歇了。稀少雨水也許帶來一點清涼，但對燥熱的天氣，委實起不了大作用。

凡事皆此，需求量大緊急時，偏又杯水車薪，緩不濟急。就像大旱之望雲霓，千呼萬喚，只盼來一陣即歇西北雨，人意闌珊啊！

「西北雨落昧過田岸」不只用來自嘲，也是慨歎，不過多半是拿來歡人面對現實，自立自強的成分居多。

101 城市・獵人3 ————— 湯嘉明

繁榮的城市，高樓聳立，路上行人來來往往，熙熙攘攘的聲音，熱鬧非凡！

櫥窗裡的裝扮代表流行的腳步，像似人生的縮影，停下腳步觀察許久，思考未來何去何從……。

佳作

102 夏天 ——————— 許至程

炎熱的夏天,既使開車也讓人無法忍受,更何況是行人了。所以當下過馬路,等紅燈就像在求神一樣,希望趕快變燈,好躲到騎樓裡,綠燈也忍不住往回看,還剩下幾秒,所以作品就是本此動機,透過色彩的對應呈現此光景,而小紅人、小綠人到了晚上也變成小黃人休息了。

103 場合 occasion ——————— 林汝庭

回顧我過往的畫作中,經常出現置中的龐大塊體,因而思考此造型是如何形成?

透過實際繪畫操作,在過程中發現畫筆的行徑軌跡,覆蓋既有形狀,留下亦產生新的輪廓,身體移動所感受的動態經驗,與線條交疊所形成的團塊,兩者皆使我著迷。

《場合》這件作品,描述一次家族的聚會,同時聚集了許久不見的親戚朋友們,卻帶著一些遺憾,瀰漫在氣氛中。

104 過渡空間 ——————— 李貞儀

當你踏上樓梯,一個旅程的結束即將降臨,而另一個旅程的門扉也在此時開啟。樓梯象徵著過渡的空間,將你帶離一個環境,引領你進入另一個全新的世界。

欄杆成雙的黑白相間,彷彿是兩個極端情緒的象徵;樓梯的黑白交錯就像似斑馬條紋,象徵著內在情緒的變化與隱藏。情緒並非一成不變,而是不斷交替、變換的,當你攀爬樓梯時,你或許會經歷悲傷、挫折和痛苦,但也會發現希望、喜悅和成長的時刻。

105 圓柏臆境 ——————— 何淑貞

虛擬臺灣山脈的幻境,以剪影式的圖像建構來表達玉山穿越時空的造意,圓柏鼎立與延伸的姿態,用碎裂色塊拼組成光線和形體交互流竄的景致,有時緊密、有時分離,直觀的異想空間和主觀的色面,傳達了虛虛實實的幻影動勢,圓柏在自由思維和臆想的輪廓中遊走,存在改變了各種既定的形式,無框架不受限的展現強韌的生命力。

106 海馬迴的備忘錄 ——————— 許旆誠

我們常常用河流比喻人的生命旅程。

從不變的過去到真實的現在乃至不確定的未來，時間就像河流一般不停流動。

透過河流的意象，試著了解在這個變動的未知當中，我們在岸與岸之間，變與不變之間，如無根之花；共命之鳥；如斑蝶，群蝶飛舞的瞬間，羽毛飄逸的瞬間，花開花落的瞬間，枝鳥暫留的瞬間，在時光流逝的瞬間一我們從哪裡來，往哪裡去。

107 異世界1號入口 ——————— 林莊豪

人工智慧AI繪圖技術的崛起，成為人類史最關鍵的奇異點，輸入想要的提詞就會瞬間產生出圖像，彷彿進入異世界拍攝照片一樣，真實及精細程度讓人混淆，何謂真實成為當代人類所必須面對的問題。

這件作品透過AI進入異世界入口後將景象提取，透過藝術家的感官並加入與真實世界連結的圖像片段，構成新影像，重新創造另一個真實，反思當代人類所處的環境是異世界入口抑或是異世界出口。

108 躍動的生命 ——————— 邱巧妮

自然風景優美的蘭陽平原，背山面海的獨特環境，孕育出與海拼搏共生的生活型態，獨樹一格的鹽味人文風情。

109 歲月 ——————— 鄞振軒

這張作品是運用壓克力和炭筆來創作，畫中的主角是一輛摩托車。生命中，許多事情會隨著時間的流逝而改變，物品也是如此。

摩托車是常見的交通工具，有些人也把它作為旅遊的夥伴，騎著它上山下海，不斷地奔馳。儘管曾經一度是很珍惜的物品，到了使用的盡頭時，卻也時常毫不留情的丟棄到廢棄的車廠，而它的車身已留下了生鏽和斑駁的痕跡，抵達自己的生命終點。

創作理念　佳作

佳作

110 美好時光 ——————— 王怡文

「宜蘭行口」是臺鐵宜蘭車站的舊倉庫，於1995年改建後仍保有舊時的風格，在原木建築及斑駁水泥磚牆的氛圍中，有種走入時光機的謐靜感，空氣中彌漫著濃濃的懷舊感。

以多視角的觀看方式描繪二手書店門口，意喻可用不同面向觀看古今，雖處現代，亦可跳脫時空以俯視的角度看待事物。畫面中，喵咪周圍飄著金箔粉，是幸福的表徵！

技法上，以多元的複合媒材來表現，在焦點區以抽象的貼箔及燒箔方式處理。

111 漫步在那一片金黃 ——————— 巫靜盈

在你蟄伏的那地，
陳釀出這片瓊漿玉液。
初署照見，
灑落一地金黃，
珍奇異獸如你。

112 原位覺醒4 ——————— 林玫筠

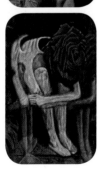

會有這樣的畫面，是看到社會新聞家暴的事件。

家是一個人原生的地方，開始就不能選擇的所在，有幸運也有無奈。

重疊的樣式、體態的曲抱，用畫刀去刮出痕跡反複及填補一痕日常。

113這數字藏了什麼？暗示著什麼？

雖是如此，你會發覺不完美的地方，才是最具有魅力之處。

113 夢遊者 ——————— 蔡 樂

以畫面中三個象徵的肢體動作，六隻手在畫面中看似連續的延伸，而人物後方的空間裡貫穿一道若有似無的光，讓人想到古今中外，各個時期的哲學家與思想家們，是如何在混沌又曖昧不明的生命中，解開人生層出不窮的問題以及矛盾，為短暫生命添上一抹理性的光輝，在有限的時間與空間裡，構築出思想上的無限自由。

114 《Re樹林, 草地, 仙人掌的 一場觀察行動-2》 ──────── 陳岳宏

　　技術的使用逐漸改變了人對於世界的觀看方式，甚至在技術演化的同時，技術物成為了一種新自然的方式在我們的生活之中展開。而這些被獵取於原自然的影像又在一次的被裁切、變形、模糊後(再人工化、再造的過程)，形成了一種曖昧不明的記憶儲存在我們的經驗當中。

　　在此次系列作品中，訴說著關於人在科技主導的技術環境裡種種生存境況，而人該如何面對這樣的處境且找到自己的生存之道，也是此系列思考的一大課題。

115 機械式介入-XIIII- 共生實驗計畫-1 ──────── 陳志華

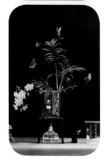

　　機械式介入是表達工業的科技發展，使自然景象、生態與土地失去原本的面貌。生活中的必需品與人所接觸的大自然環境以及生態都已經漸漸的失去應該有的面貌，甚至是逐漸流失。此外，也描述了因環境的改變甚至是不得不改變的窘境下，因而無奈接受或是離開。

116 物件審思-1 ──────── 盧婷宜

　　在疫情期間，筆者觀察和日常生活中的物品，並創作了「物件審思」藝術作品。

　　這些物品在疫情下獲得了新的意義，並且通過鋁板轉印技巧和金屬質地的結合，呈現出視覺對比和空間感。選擇常接觸的物品作為創作素材，並以混合媒介的方式將它們的圖像進行解構和抽象處理，將日常物品轉化為抽象的藝術元素。

　　此作品旨在引起觀者對物品在疫情期間的變化和價值的認識，並反映了我對當代藝術的實踐和探索，以及物品與人之間的關係和意義的探討。

117 銅板人生 ──────── 黃文松

　　在我的作品中希望能捕抓到現今的人們的生活百態，並透過我的雙眼表達我個人內心的情感與感受，來讓觀賞者對身邊的人事物有所感動，更要讓身邊不起眼的事物被注視被關懷。

　　這些年外送的興起，看似年輕人為了生活追逐著銅板，一點一滴建構起自己的理想生活，卻是反映出現代的社會無法提供年輕人安居樂業的窘態。

佳作

118 舞伶 ——— 劉育維

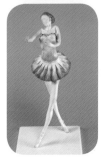

　　皮革工藝的呈現多以平面打印紋飾或縫製成形的方法，然而在立體皮革塑形的領域上，臺灣可以說是領先於周遭鄰近國家的位置。

　　本次參賽作品以植鞣牛皮的塑形工法呈現皮革的質感與韌性，塑造出芭蕾舞伶的典雅線條；在尺寸上則是挑戰更小、更寫實的風格呈現。

119 水隅一方 ——— 翁姍慧

　　以宜蘭當地好山好水的清閒幽靜概念萌生創作意念，好比在繁忙都市中，當人們來到宜蘭的任何水隅一方皆可以頓時清淨，忘卻雜事的煩擾。所以我製作出有著雜亂髮型的人，來表示心中的煩躁和有著紊亂思緒的人們意象。有著紊亂思緒的人藉由留白的眼神，表示渴望得到放空的自由，調配出水的意象釉色，表示宜蘭當地任一的水隅一方。來到宜蘭這裡，藉由當地清幽的好山好水，便能將心中的煩躁和紊亂思緒，瞬間皆能將紊亂洗滌為清淨心。

120 小七 ——— 許至程

　　婦女照顧家庭，如同便利超商一樣，從不打烊，作品就是本此動機，將人體雕塑與工業製品-垃圾桶結合，造成新的形式與指涉，並由垃圾桶承載，變成作品的「刺點」，道出婦女為家事忙碌，視時間於無物，既使片刻的停歇，也只能坐在垃圾桶上，短暫的放鬆。

121 尋根 ——— 蔡梓帆

　　《尋根》涵蓋兩個找尋的方向，尋找兒時的根及找尋大學時期初學木雕的根。因兒時由外公外婆扶養，在那地方的事物皆有不能抹滅的情感，任何物品都存在連結回憶的故事，如房內的花磚樓梯、象徵外公外婆的川與菊、在後山穿梭的柴油自強及隧道、投幣搖馬等等。也因在大學初期學習傳統鑿花，方才有後續的木雕發展，所以決定在大學最後創作中，將最初學習的木雕元素融入。用最初的根，創作尋覓兒時記憶的作品，為大學四年做個完善的結尾。

122 閒情 ——————————— 沈建德

在連續假期中無拘無束的擇一最自在的姿勢放鬆自我、閱讀、放空、思考……。

123 我的心裡永遠都有 ————— 蔡敬蓉
你的位子

「你在那過得好嗎?」腦海細數著片段。

曾經電台裡低沉、沉穩的主持聲,你簡短生疏的問候突然岔入畫面,又轉到學校教室裡,嚴肅的你還有認真跟小孩打交道的樣子。

各種我與你們的連結,「還記得嗎?」,如今你們都住在這,在回憶裡,永遠是温暖的地方。

124 急於一身 ——————————— 陳宣宇

透過對於壓力、焦慮和未來不確定性的反思,形成了一種情感上的困境和對於思想和創造力的呈現,大腦的外露與耳朵連結有如思想的流動和連貫,僵硬的面部表情顯露出壓抑和內心的不安,看似未來感墨鏡般的眼如同情感的遮蔽和對未來的不確定感。從聽與看來思考探討現代社會中個人面臨的種種壓力和挑戰。倒置的頭像呈現了人在逆境中思考的困惑和焦慮,以及面對未來不確定性時的情感反應。

125 框架重構 Re_Framing ——— 余陳渝

在社會框架下人和事物如何被貼上標籤?

人透過意識中的框架看世界。本作品直面意識框架,將生活中常見的大量產製品重製轉化為一顆顆心臟商品,反應人類社會對事物編碼的看似客觀性背後,卻是強烈個人主觀感受的投射。

作品內的標籤顏色代表經驗、日期與產地代表時空,同時反諷人類將事物重複貼標籤的行為。

最終透過心臟的編碼內容與造型構成,重構我的意識框架,並同時表現個人獨特性。

佳作

126 日落時分 —— 李慶利

日落時分，馬場結束一天的操練，馬兒準備回馬巢休息，等待主人的晚餐餵食。

127 此時・此刻05 —— 俞柏安

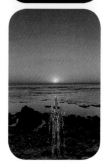

影像作為我們日常紀錄過去窗口的媒介，乘載我們對它無限的思念意義，或許我們無法回憶為何拍下此風景或人物，當時的色彩也無法回憶，隱約回憶的是那時此刻的印象感受，而我在這些無數的思念與直覺中存在那裡，在那虛擬抽象的世界，找尋我曾經觸及那碎片般的日常。

128 影蹤幻境 —— 張義生

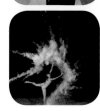

影蹤幻境是一種以人的體態為主題的攝影藝術，透過拍攝人體姿態及動作，呈現人體最真實的風貌，並透露出人體的力量、美感及情感。

這種藝術形式的核心是將光與影組合，從柔和的感覺到強烈的張力都可以有所體現，相片的創作強調人體的線條、神態以及對光影的運用，藉由拍攝者的專業技巧與被攝者的情感投射，深深抓住觀者的心靈，讓觀者在身影的交匯中，感受到人體的美麗與力量，進而獲得靈魂上的啟發與觸動。

129 忠於探尋的孤寂 —— 方鵬綱

生命中大部分時光總有一個人的時刻。

午後微風，陽光不濃。

每個人都會找到對待自己的一種平靜。

追尋夢想的過程中需要明確的目標和動力，並保持信心和毅力，以克服孤寂和困境。

130 位子 ──────── 張延州

每個人都努力追尋一個屬於自己的理想位子，證實自己的價值。

131 來不及說再見 ──────── 周秀娟

歷經歲月滄桑的老房子，走過歲月和人生，斑駁的牆壁，四處飄散的時空漣漪，走過的路，愛過的人，早已在時間的長河裡流走，只剩下時間的香味留在斑駁的記憶中，穿越一道道記憶的門檻，歲月匆匆，太匆匆，已然物是人非，來不及說聲再見，您卻已遠去⋯。

132 閃舞 ──────── 游翠萍

一般人看到雷電交加，都是避之唯恐不及，對於攝影者來說，那可是千載難逢的機會。

要拍攝閃電，因無法預知發生的時間，需要仔細觀察天氣和雲層的變化，當天看到山間烏雲密集的團雲，判斷可能會出現閃電，在有限的時間內，選擇在礁溪武暖路自家的頂樓拍攝，利用較長時間捕到「閃電之舞」。

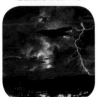

133 此曾在：此不再 ──────── 吳開宏

斑駁場景，舊址依然；韶光荏苒，已數十載；歲月如梭，遍尋初衷，此曾在：此不再。

佳作

134 等待輪迴 ———————— 方好慧

來到生命的終站，卻不是靈魂的盡頭。
歡喜等待下一班車，
也許很快，也許很久，
但總是～希望的未來。
不知道班車何時能到？
期待是「普悠瑪」超級快車。
然後～
有著美麗的輪迴！

135 re/placing://the HOME— capsule hotels ————— 張宇青

何以為家？

在普世定義下，「家」通常指涉一個恆常安穩的私密空間。然而，若跳脫既定框架概念，回歸自我主觀感受，任何與自我反覆交集的地方，其實能成為心靈的棲居之處。

透過在公共場域放置床鋪這個具有強烈私密暗示的符號，《re/placing://the HOME—capsule hotels》企圖消彌場域的疆界與特定功能，重新建立自我與任何公共空間的私密關係，從而打破普世認可的「家」的定義。

136 魚罐廠01-04 ———————— 郭慧禪

家中從事魚罐頭製造工廠，以擬態系列作品為發想，讓兒時最熟悉的空間融入作品。

將自己與魚罐廠的空間，進行"擬態"拍攝。"擬態"指的是一個物種在進化過程中，因為外形神似其他的物種或生存環境，減少被天敵發現的機率，而獲得自己的利益保護。

此次作品中，藉由影像合成的方式，模擬出"擬態"的行為，試圖反映人與環境的交互關係以及環境對人的影響，呈現進入到不同場域的學習，重新發現與魚罐廠獨特的作業方式。

137 送王船 ———————— 游行錦

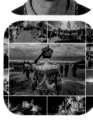

地方上的宮廟，對於送王船是莊嚴隆重的重大祭儀，選定日期請示神明後，船的選材，經由師傅的建造，彩繪王船完成後，恭迎聖王船，送王船這段期間，王船繞境，王爺代天巡狩，放水燈，普度眾生，各項祭儀均遵循古禮進行。

近期疫情，藉由送王船的儀式驅瘟逐疫，紙錢堆積如山，開水路鳴炮神明送行，將不好邪物，一併請王船帶走，良辰吉時一到，隨即點火燃燒王船，帶著民間的祈願，在熊熊烈火下化作煙霧直衝天上，完成了送王船的意義。

138 林業故事 ——————— 林思瑩

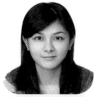
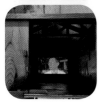

　　林業影響羅東發展深遠，從飲食文化到地貌篇幅廣泛，但對於年輕的羅東人來說，林業就是一段虛幻的歷史故事，我利用水池、樹皮和大火作為歷史的切入點，並尋找人們對這三個歷史事件的描述，透過現在的人描述過去的歷史記憶，拼湊著人們的記憶碎片，企圖還原事件的真相，但過去已無法考證，只能任由觀者在當下定義真相。

139 置身 ——————— 鄭育

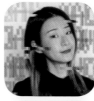

　　把影像視角帶入到垃圾桶內、水溝內，以一個視角去觀看，捕捉無意而拋下的動作，我想藉由從內觀看角度與外觀看角度，兩者之間所得到的畫面來製造觀者不同的感官差異，配合投影裝置，讓觀者可以從不同角度去觀看，引發觀眾的不同視角思考。

140 數據山水 ——————— 龔照峻、方旭

　　古人觀畫，現代人看股票。我們創造了一幅數據山水，將百大企業的logo、股價和影響力等數據融入到生成山水畫中。遠看，是一片苔蘚點綴的動畫山水景觀；近看，無處不描繪了各個企業的logo和貨幣符號。我們意圖以融合呈現古代與現代、自然與商業的矛盾，反思資本與自然的關係並探索金錢和美學之間的平衡。

得獎統計

2023宜蘭美術獎 初／複審結果總表

類別	初審送件	佳作	優選	銅獎	銀獎	宜蘭意象獎	宜蘭獎	評審
東方媒材	168	18	5	0	0	0	0	林永發 張貞雯 羅振賢
西方媒材	275	32	6	1	1	0	0	黃小燕 林偉民 莊明中
立體造型	73	8	1	1	0	0	0	王玉齡 莊　普 許維忠
攝影	112	12	2	0	1	0	0	汪曉青 沈昭良 章光和（初審） 康台生（複、決審）
新媒體藝術	25	3	0	0	0	1	1	林珮淳 吳宜樺 郭昭蘭
總計	653	73	14	2	2	1	1	主席 林曼麗

2023宜蘭美術獎參賽性別統計表

類別	參賽人數					得獎人數					
	男	女	其他	合計	百分比	優選以上	佳作	合計	得獎率	男	女
東方媒材	102	65	1	168	25.73%	5	18	23	3.52%	16	7
西方媒材	132	143	0	275	42.11%	8	32	40	6.13%	23	17
立體造型	42	31	0	73	11.18%	2	8	10	1.53%	6	4
攝影	76	36	0	112	17.15%	3	12	15	2.30%	9	6
新媒體藝術	11	14	0	25	3.83%	1	3	4	0.61%	1	3
總計	363	289	1	653	100%	19	73	92	14.09%	55	37

國家圖書館出版品預行編目（CIP）資料

宜蘭美術獎. 2023 - Yilan Art Awards / 黃伴書總編輯.--
宜蘭市：宜蘭縣政府文化局，民112.11

　　面；　公分

ISBN 978-626-7247-25-9(精裝)
1.CST：美術　2.CST：作品集

902.33　　　　　　　　　　　　112017442

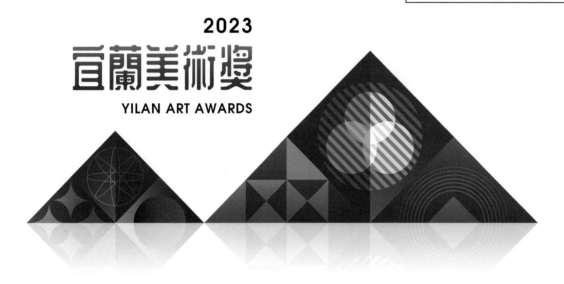

2023
宜蘭美術獎
YILAN ART AWARDS

主辦單位	宜蘭縣政府	評審主席	林曼麗
承辦單位	宜蘭縣政府文化局	評審委員	王玉齡、吳宜樺、汪曉青、沈昭良、
主任委員	林姿妙		林永發、林珮淳、林偉民、莊明中、
出　版	宜蘭縣政府文化局		莊　普、郭昭蘭、康台生(複決審)、
網　址	http://www.ilccb.gov.tw		張貞雯、章光和(初審)、許維忠、
地　址	260004宜蘭縣宜蘭市中山路三段1號		黃小燕、羅振賢(依筆畫順序排列)
	(宜蘭美術館)	總編輯	黃伴書
電　話	(03)936-9116	執行編輯	許淑品、紀申基、黃詩珍
籌備委員	吳宜樺、沈東榮、林正仁、陳建宇、	印刷美編	唐綵文創設計事業有限公司
	張美陵、許維忠、黃智陽、楊永源、	出版日期	112年11月
	潘小雪、魏得璇(依筆畫順序排列)	定　價	新臺幣700元
		GPN	1011201397
		ISBN	9786267247259